U0017177

設計型思考

漢寶德

過去幾十年間，我因緣際會，為國家做了幾件事情，得到各界的謬賞。退休之後，反省過往的一切，覺得自己並無過人的才能，只是機運不錯而已。如果一定要找出自己成事的條件，其實只有兩項：其一，鍥而不捨，堅持把事情做完的個性；其二，系統性思考的做事方法，謀定而後動的工作習慣。這似乎都與我的建築學習背景相關。

我觀察世事，包括政府各層級的工作，卻覺漫無章法，費力而無顯著成效。原因很多，但都可以簡單的用一句俗話來論斷：「腦筋不清楚」。其實成大功立大業居高位的人，大都是絕頂聰明的人，所謂天縱英明，豈有腦筋不清楚的道理，只是在社會上實際做事的人，都是像我一樣的中等資質的人，屬於學而知之，困而知之的一群，如果沒有經過適當的訓練，頭腦不免會糊塗的。所以受教育的目的，就是要你看如何

利用頭腦。

很可惜，我們的教育傳統，只知道灌輸知識，教孩子們背誦，學習通過考試的技巧，沒有教他們系統的思考方法，如何把自己變得更聰明些。年輕人學習了得到職位的方法，卻沒有學到如何把事情做好，他們的頭腦都用到爭權奪利，勾心鬥角之類的小聰明上去了。

因此我多年來一直想向公眾推動設計師的思考方法，卻有不知如何下手之困難。由於我的另一個興趣是全民美育，美育的意義比較容易為人所理解，就把精力放在那邊去了。我知道只是美感素養的推廣已經不容易見效了，早已把設計型思考一事淡忘。直到去年，與一位出版界領袖談到政府官員的顢頇無能，才不經意的流出系統性創意思考的重要性，他提醒我可以寫出來，盡我一份心意。

我利用閒暇，以輕鬆的筆調，就設計思考理念相關的一些觀察，寫成成篇獨立的小文章，原意是在報章雜誌上發表。一些這樣的文章何處會有興趣呢？想不通，遲遲沒有出手，忽忽間已經積了十幾篇，幾乎可以出書了。這時候我又用系統思考分析了「生活美學」運動的前因後果，就決心試試有無出版社願意出版。

聯經的林載爵發行人還沒有看到稿件一口就答應了，因為他們已出

過幾本與設計方法相關的書，是譯本，他看過以後，覺得「生活美學」

相關的文章可以獨立成篇，建議我把過去成事的經驗當作實例來說明。

這樣做不免有自我吹噓之嫌，但仔細想想，敝帚自珍，為了把設計型思

考用腦筋的方法說清楚，讀者們應該可以原諒我，因此就把我籌建自然

科學博物館與籌設台南藝術學院的歷程中，與設計思考相關者再摘要說

明。同時，我對政府的文化政策中推動的幾件事時常表示意見，如今藉

此機會，加以歸納，用邏輯思考的方式加以分析，一方面為引起讀者們

的興趣，也有誘導讀者朋友們動腦筋的用意，請大家不吝賜教。

漢寶德　於空間文化書屋

目次

卷
一

創意的理性與感性

因為文創業真正的困局在環境，而環境中最大障礙在社會普遍缺乏設計式思考的能力與習慣。

民國九十二年，我發表了一篇文章，題為「藝術教育救國論」，把我多年希望推動的全民美感教育的心願全盤托出。見諸於報端後，引起一定的回響，後來收在《漢寶德談美》一書中，並導致文建會在美育方面的長期計畫。可惜的是，美育的推動遇到不少的阻力，特別是在教育體系上並沒有積極的反應，多少使人感到雷聲大、雨點小，是否能收到一定的成果，非我所可預斷。

我從來沒有妄想自己的心意會順利實現。我是一個傳統的知識分子，說出自己的看法是我對社會的責任，並不計較是否被接受。可是有些話如「骨骾在喉，不吐不快」，乃受傳統使命感的驅使，也要請當政者原諒。因此，自從我把全民美育的課題拋出來之後，就一直思索拋出另一課題的時機，那就是不易為國人所理解的文化現象；設計思考模式的問題。

自去年開始，政府大力推動文化創意產業，並強力通過了〈文化創

意產業發展法〉。可是我一直認為只靠熱誠並不能如願使文創產業起飛，成為新時代的產業的領航者。然而我非常同意文創產業將是廿一世紀的重要產業。要怎麼去突破這重重難關呢？試看自八年前民進黨政府開始引進文創觀念後，政府每年編列大筆的文創預算，又在政府的上層設有一定的組織去推動，幾年過去了，除了公布一些空虛的數字之外，竟沒有任何實質的進步。對於這個現象，我曾一再的指出是因為我們的文創業的基礎沒有穩固。什麼是它的基礎呢？我通常會說全民的美感素養。這是不錯的。文創產業是以美感為內容的產業，一個基本上疏於美育的民族，如何發展出為國際上可以接受的文化產業呢？所以我一再的提醒文化主管單位，文化建設必須優先於文化產業。我們必須承認有了豐厚的文化，才能在產業上做文章。

其實我在一再說這些話的時候，知道理由是不完整的。重文化素養的基礎是不錯的，但只有美感的素養卻有些不足。我常想加以補充，又恐模糊了焦點。有時候我會說美感素養之外還有創意，但不願多花時間解說，因為創意二字是很容易引起誤解的，不小心就回到與美感對立的原點了。我壓抑自己不多討論創意，就是因為藝術教育中過分強調創意，促使當代藝術對抗美感，一味放縱自己的想像力。因此我不得不一

再的聲明美已經與藝術分家，甚至說，美育受藝術的拖累，才一直找不到正確的途徑。

可是談文化或文化產業都沒有辦法跳開創意的精神領域。這就是為什麼英國人把文化與文化產業概稱為創意產業的緣故。要用怎樣的方式來強調創意的重要，不會落回藝術創意的窠臼呢？我東想西想，只有通過設計界的創造觀，才能解開這個看似十分矛盾的死結。到此，我覺得已到了大聲宣揚設計思考模式的時候了。

　　●

　　●

　　●

下面我要先說明這兩種創造觀的基本差異。

先說藝術的創造。藝術，過去的學者都認為是由內容與形式組成，其內容是一種精神力量，這種力量表達出來就是形式，所以內容與形式是互為表裡的一體。藝術的價值是獨特性，最偉大的藝術都是獨一無二的，所以藝術家所致力的就是創造前所未見的內容，然後把它用獨特的形式表達出來。這種精神力量有人稱之為觀念，有人稱之為情感，有人稱之為慾望；不論稱為什麼，它的創造過程必然是在完全自由的活動狀

態下進行，因此是完全感性而且具有排斥性的。這與追求美感的力量志在得到人類的共識，在精神上是完全不同的。在古代，美感是形式價值的一部分，而藝術的形式表現出來的遠遠超過美感的範疇。到了二十世紀的後期，形式就完全捨棄了美感，因此創造活動就與美感相對立了。

但是應用藝術的創造觀就完全不同了。

在生活藝術中，創造的活動稱為設計，是一種感性與理性的統合反應，因為設計創造的過程是一種思考的過程。創造都是有目的性的，但它的意義是創新，與獨特性無關；雖然有時有獨一無二的性質。因為這種合目的性是對生活而言，它的首要任務是生活的改善，即使在精神上有所滿足，也是因物質的滿足所帶來的。為了強化其精神面的價值，在形式上尋求美感，幾乎是理所當然的。因為在生活的現實領域中實無排斥美感的理由。

就我上文的討論，可知所謂創意，可分為藝術純感性的創意與設計的理性的創意。其為創造是相同的，但在本質上則完全不同。對於人類文明的發展歷程來說，兩者缺一不可，原沒有計較的必要，然而到了以文化創意產業化的時代，就不能不仔細算計了。因為文化與文創產業是

大不相同的，為了大力發展文化，兩種創意可以不必細分，盡量提升就可以在國際上展現競爭力。若干年前，我在台南藝術學院創校時，就希望利用新建學校的機會，成立造形藝術研究所，捨棄傳統美術專業教育的觀念，讓學生自由發揮想像力。不出幾年，我們的學生已可與國際名校並駕齊驅。可是用這種方法，鼓勵創意產業的發展，即使有了足夠的資金，也是無濟於事的。

這是什麼原因？因為純藝術的創意，創造出來就完成了，它的價值自有專業來評定；對一般大眾而言，它是高高在上的。只要藝術界、藝評界與美術館或表演廳，三位一體，不斷鼓勵新藝術的出現，就達到藝術蓬勃發展的目的。然而對文化創意產業而言，這是完全不夠的。

既然是產業，就不是藝術界自己的事，而是與大眾生活、生產、銷售相關的事。那是必須經由企業的大力參與，然後又為群眾所接受的專業，因此與一般生產專業與商業密切關聯。創造者不能有象牙塔的觀念，反而胸中必須有群眾，也就是產品的消費者。對傳統的藝術家來說，這是很俗氣的事，但在今天，已成必然了。產品，包括創意產業在內，也要市場取向才成。這就是為什麼在純藝術界，即使是精神不正常，也不妨礙創造力的發揮。梵谷還因為瘋狂後的創作而為世人所重

呢！在產業界這是完全不可能的。在這裡，一切都是冷靜與理智的產物。

說到這裡，一定有人會問：文化創意的產業，與科技創意產業有什麼不同呢？今天在設計教育界有「工業設計」與「產品設計」的科系，它們究竟怎麼解釋呢？

文化創意與科技創意在心理的過程中是相同的，卻因為動機的差異使之可以截然劃分。這兩者雖在最終目的上都是為了促進生活的改善，但「**文化創意**」志在提升精神生活的滿足，是**感覺**（Feeling）立基的，而「**科技創意**」志在提升產品的效能，是**技術**（technology）立基的。

誠然，科技創意的成就最終依然是滿足精神的需要，但那是長期的價值，眼前的創意價值只是一個比較合用的機器而已。

自此劃開界線，可知文化創意的基礎是愉快的感覺，而科技創意的基礎則在於知識。這就是科技界把今天經濟形態稱為知識經濟的原因。因此我們知道，科技界是要依賴不斷創新的，但他們的創新並非自想像力中尋求，要自高深的知識鑽研中尋求。所以今天主導世界的高科技工業，工作人員幾乎完全依賴擁有世上著名大學博士學位的年輕人。知識

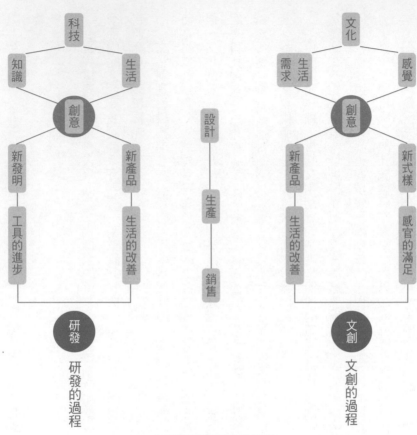

文創與研發過程的比較

的進步日新月異，到了四十歲的博士們就幾乎失去了在研發單位提出創新設計的能力，只好轉入管理階層。而文創業，到四十歲也許才開始呢！

附上一張表來說明兩者的異同（見頁十八）。

對比於科技產業，可以知道文創產業的創意在於感官生活的改善，以能感動人的新式樣的創造為主。在現時代中，知識產業是文明的本體，文創產業是文明的外衣，兩者缺一不可。表面上看起來，兩者都要經過設計思考的過程，但科技的創意是在科技界的專業領域內進行的，它基本上是一種研發的過程，思考方式是垂直的、推理的。而在文創界，創造是亂槍打鳥，並沒有專業的範疇。它需要一個完整的設計過程，才能結合各種資源，最終達到商品化的目的。對於文化人來說，這個商品化的過程常常是非常陌生，而且令人心生畏懼的。

在文化主管機關的心目中，提到培育文化創意產業，總以為首要在創造者，也就是富於創意的文化人。所以辦幾個訓練班，請幾位國際名人來演講就等於盡了責任。其實這種方式只是消耗預算而已，不能培育真正的人才，也解決不了振興文創業的問題。因為文創業真正的困局在環境，而環境中最大障礙在社會普遍缺乏設計式思考的能力與習慣。

舉例來說，近年來公私單位為了提升建築的水準，都致力於聘請國

外建築名師來創作，以國際比賽的方法進行者最多。這是不是表示台灣的建築界沒有創意可言呢？當然，以台灣目前的建築來說，確實沒有值得大書特書的作品，但這完全是缺乏建築才能之故嗎？不然。人盡皆知，建築的表現水準是建築師與業主相互合作而達到的。業主是什麼？就是社會文化環境的綜合體。如果這個社會沒有發掘建築才能的眼光，沒有放任建築師表現才能的肚量，又沒有足夠的資源來支持，能怪台灣沒有能者嗎？以崇拜洋人的心情來邀約國外名師，肚量也有了，資金也夠了。這樣的態度能希望在台灣建立起文化創意產業的競爭力嗎？

所以為了文創的前途，首先要理解我們文化環境中的一些障礙，特別是一些不理性的因素，找到可以歸納一切條件的思考辦法。如果全國上下全力提升美感素養的同時，也注意到系統思考的重要性，我們就可以真正進入高度開發的社會，人人都先做一個明白人。

在後面的幾篇文章中，我會就觀念與方法，為讀者分析理性思考的本質，為什麼設計如此緊密相關。同時我希望把過去對「設計」這個字眼的一些誤解剖析一番，使大家可以憑自己理智的判斷去找到設計的真諦。在我們的社會上，太多不喜歡用頭腦的人了。只有恢復理性思考，文創業的發展才能穩固的站在兩根支柱之上。

設計成事的條件

設計的實務可大可小，有些小到設計一個器物，比如一個茶杯；可以大到國家大事，比如八八水災的善後之道。兩者都要有眼光，只是眼光代表的意義不同，其重要性也不大相同而已。

創造性思考需要一個理性的架構來撐持，才能完成設計的任務。而在社會上從事任何建樹性的工作，凡是對成功有所期待的，在基本性質上都屬於設計的範疇。由此可知，設計者所需要的環境是有條件的，沒有這些條件，再能幹的設計者也無法成事。設計，並不像一般人想的，只是一個裝飾圖案而已！

下面我嘗試把設計環境中三個重要的條件略加說明。

- ●
- ●
- ●

一／需要運作的自由

平常我們對政府的首長，如總統或市長，要求對施政的效果負起責

任，認為他們應「概括承受」。為什麼有這種「無理」要求？事實上，政務龐雜，首長沒有可能管理一些細微末節；這是人人都知道的。可是在政府或任何組織中，權力代表做事的自由；只有最高的首長才有完全的自由去做想做的事。理論上說，下屬的一切作為都是為他做的，以完成他的意志為鵠的。如果他不負責，又有誰可以負責呢？

建築師通常認為自己是設計者，建築物是他的創造物。表面上看來似乎是正確的。可是了解這個專業的人都知道，極少建築師有揮灑的自由。大多數的建築師只是建築末端的決策者，能在建築外觀上有決定權已經很不錯了。自設計思考的大架構看，建築計畫的主持人才是真正的設計者。在他下面，建築師、營造商，以及各方面的技術顧問人員，都是這個設計作業的成員而已。

建築師對建築設計的決策權，可以看出他的地位。換句話說，越受重視的建築師，越有自由決定建築的一切。因為他的自由是業主授予的權力。世上最風光的建築大概都是業主禮聘著名建築師的創作，有時包括了造價的授權。最好的業主以建築師需要的預算為預算，所以洛杉磯的迪士尼歌劇院超過原預算十倍，業主只有照付。我國的故宮南院花了不少錢辦理國際徵圖，到後來卻因預算超過百分之卅而解約，對國際大

師來說是好笑的事。

前文提到，所謂自由就是權力，做事要做得好，必須有自由，而自由的來源若非自己能掌握的權力，就是得到授權。所謂授權就是得到有決策權者的支持。我首次感到自由的可貴是在年輕的時候，經吳德耀校長之邀，回台接任東海大學建築系的系務。當時的大學，尤其是私立大學，沒有所謂教授治校，所以我接受系主任的職務，就是想改進台灣的建築教育。在當時，我完全沒有運作自由的觀念，也不懂得權力組織的體系，以為系主任就可以為所欲為。後來我才知道，我的人事與課程改革，完全是因為學校的權力核心決定充分授權的緣故。到今天，不但是系所主任，即使是校長，恐怕也很難實現自己的理想吧！

在當時我懵懵懂懂的利用這種自由，不知其可貴。記得有一次與外國籍的工學院長聊天，他是一位非常謙和又支持我的上司，使我幾乎感覺不到他的存在。他提到他的責任就是給我做事的自由。那是因為我在改變了建築系的課程之後，希望成立跨院系的都市計畫課程及環境研究中心。這些在當時的台灣都是聞所未聞的。他的支持使這兩個單位能夠成立，使我了解做事的自由就是權力，是很難得的。

回顧我的一生，做了幾件事，由於機運，都遇到相當授權的上級主

管。我在籌備自然科學博物館的時候，整個的建館宗旨與組織架構都是我自己的構想，與幾位顧問討論一下決定的。我呈到教育部的計畫不過只有幾頁而已，與今天的小小一個計畫動不動寫成幾寸厚的報告書，是完全不同的。直到今天我還是認為一個好的計畫書不能超過十頁八頁，因為能授權的上司不會接受無法閱讀的報告書。同樣的，我到南藝進行籌建工作，在經過深思熟慮，決定開闢藝術專業教育的新領域後，報到教育部的計畫書也不過數頁。我常常想，我比起後來籌備國家文教單位的年輕一代要幸運得多了，因為我得到部長們的充分信任，因此有運作上的自由，而這種自由是成事的必要條件。

●　　　●　　　●

二／需要充足的經費

創造的過程在文化事業或產業上與在藝術上的最大不同在資金。事業或產業都是要花錢的，藝術則是藝術家個人的工作，只要有基本的生活費就可以了。古人說「文窮而後工」，就是說文學與藝術的創作，越

窮成就越高。原因很明白，窮苦的藝術家比較容易心無旁騖，把生命的意義放在創作上。他們不會為鑽營而花費精神，為應付世間的人際俗事而浪費時間。孤寂與苦悶可以提升他們的心靈高度，使它們超越俗世的羈絆，而有所突破。可是在事業與產業上，要成事資金卻是不能少的。

資金是與權力有關的。建築的業主很明白自己可以支配的財富，要在某樣建築上花多少錢，全在他的盤算之中。他的財務機密當然沒有理由告訴建築師，只願告訴他準備了若干預算。同樣的，政府單位與建新屋先要通過預算的程序。可是要申請多少經費是首長的權力，而申請過程中的每一步驟都要首長的強力背書，否則是很難通過的。

一般來說，金錢是成事的條件，人人都要爭取，靠機關首長對重要性的判斷來分配。而這種判斷就是在價值上的決策。所以擔當設計實務的人如果沒有權力，就要有足夠的說服力，使首長做出有利的判斷。著名的建築師之有表現的自由，就是因為影響了業主的判斷，心甘情願的提供足夠的資金讓他去揮灑。所以我們不妨說，充足的經費與說服的能力有關。而這種能力正是設計者的必要裝備。

我第一次聽到「說服力」這個字眼，是在大學四年級的時候。當時我為工讀幫一位老師監工。有一次在工地遇到業主夫婦來察看，那位看

上去是留學生的夫人在聽過我說明之後問我，學校是否有教授說服的過程。我愣了一下，因為從來沒聽過，不知如何回答。她加了一句，建築師要學習如何爭取業務，應學習口才。當年的成大，除了實務與工程課程外，連一門有關業務的課程都沒有，那是第一次聽到，學設計與政治一樣都需要辯才。

日後我從事實務，雖不事鑽營，但極重視讓業主了解設計的過程，特別是涉及到金錢的時候。

民國七十年代，政府想到興建大型科學博物館，時機成熟後，教育部想要我去籌建第一座。當時的次長是老朋友，告訴我，建一座科學博物館等於建一所專科學校，大約要七、八億預算。我聽到這裡就知道談不攏，原來教育部這樣看低博物館。他是指蓋校舍應花的錢。教育部這樣低調，還談什麼文化建設？部長一直慫恿我接手，我只提出預算應有彈性的要求，他點頭了。

問題是，當時的教育部屬於弱勢機關，部長並未出席經建會，而經建會才是決定經費、通過計畫的最高單位。因此經建會就全靠我去說服了。記得在關鍵的第二期審查案中，我採取的說服策略是「國際水準」，在經建會議中我只拋出一個問題：各位部長覺得今天我們要籌建

科學博物館是否應以國際標準為目標呢？他們沒有辦法否認，就等於為彈性的預算打開了大門。

掌握足夠的經費，有自由運用的權力，是設計實務成功的不二法門。

●　　　　●　　　　●

三／需要領導者有眼光

眼光是什麼？就是今天所聽到的願景，這是英文Vision的兩個說法。設計的實務可大可小，有些小到設計一個器物，比如一個茶杯；可以大到國家大事，比如八八水災的善後之道。兩者都要有眼光，只是眼光代表的意義不同，其重要性也不大相同而已。它們兩者之共同特質是超越現況，追求更理想的境界。

這就要考驗設計者是否具有領導者的特質。在政治、商業等影響較大的領域中，我們通常稱在上者為領導人；設計界，包括廣義的規劃在內，與政商界領導人應具有同樣的特質才成。一般說來，領導者之所以

能領導，就是他能帶領大家向某一光明的目標前進，而這個目標是被領導者所無法看到的。所謂眼光或願景，指的就是這個遙遠的目標。越是偉大的事業，目標越遠大，越不為一般人所掌握。設計實務通常指的是一般規模的專業，其目標通常也非跟隨者所可理解。

我在籌劃南藝的時候，心裡想要建立一所可與國際接軌的藝術大學，在校園建設上，希望為國內校園建立典範。做為一個小小學院的領導者，我有沒有這個眼光呢？這是我深自檢討的。我知道，南藝之設立對台灣藝術界的影響完全要看我閉上眼睛所看到的遠景，是否符合藝術界的需要。我很知道，台灣一定有比我更有眼光的人可以做好這件事，所以一再再向教育部懇辭。可是教育部真找不到別人，只好由我一試了。

我在籌劃初期幾乎花費全部精神去勾畫我的願景。我到全世界考察著名的藝術學院，就是要努力在想像中形成一個美麗的畫面，並沒有具體的設想建築的造形，或設立的科系。我要做一個夢，要求教育部允許我實現這個夢想。我的籌備工作完成後，只能說差強人意，大體上與我的夢想是相合的。我盡了自己的責任，再要求更多，就已出乎我能力之外了。

不論是誰來領導一個設計實務的作業，一個共通的原則應該是「取

法乎上」。要把標準放得高些，才能激勵自己與工作同仁力爭上游，促成社會的進步。設計是文明進步的基本力量，我們是不能妄自菲薄的。

最後我要指出政治人物的眼光是最難滿足我們所願的。一方面，民眾對他們要求有一個美麗而獨特的願景，以便理直氣壯的投票支持他們，另方面，卻要求這個願景合乎我們的期待。富強康樂等一般性的遠景已經沒有吸引力了，所找到的常常是政治意識強烈的課題，因而遠離了願景的本意。為什麼民進黨到選舉時一再以台灣獨立為主調呢？就是要標明這是他們努力的方向，請民眾支持。但這是否構成全國民眾都在期待的遠景呢？政治人物又有什麼眼光看到這是我們的未來呢？可能都是沒有答案的。

政治性的議題與願景之間的差異在於能否在真實世界中實現。而設計式思考的要點之一是願景是可以實現的，因此選舉完畢就被忘掉的政治語言與設計實務眼光之間是不同類的。

設計就是不能認命

由於我們認命的生命觀使我們放棄了對現況不滿的態度，失去了發掘問題的敏感度。

什麼是設計式思考？是設計師們的專業技術嗎？為什麼有要推廣到社會大眾的需要呢？

設計式思考就是以創意為中心的理性思考過程，是現代人達成夢想的手段。誠然，它在設計界最為普遍的被應用，可是它的價值早已為各行各業所熟知了。很多成功的創業人雖不知何謂設計式思考，可是他創業時所奉行的原則與使用的手段，幾乎與設計的過程不謀而合。因此它已成為一種成功的創業方法，值得大力推廣，以提升國家的競爭力。把它視為國民的必修課也不為過。

二〇〇八年，政黨輪替，新政府為一新國民耳目，成立了一個全由博士教授組成的內閣。這樣的內閣外觀十分亮麗，可是自始就有人擔心這不是能做事的政府。何以故？因為知道具有成事條件的人大多不是大學教授。博士教授在大學中皆慣於垂直式思考，接觸高深的學問，卻較少有機會從事綜合性的設計式思考，因此不會習慣於解決問題，並積極

的成就事業。美國政府常自成功的企業領袖中任命內閣大員，就是著眼於他們成就專業的經驗，這與我國在傳統上「學而優則仕」的觀念是完全不同的。

讀書人在學術上有了成就出來做官有什麼不好？在古代確實就是這樣選擇人才的。可是古代盛行此一制度有兩大前提。其一是單純的政治理念與固定的統治體系。沒有人期望新進的官員承擔什麼重大任務，只要把儒家的那套忠君愛民之道，遵照一貫的模式執行下去就可以了。其二是晉用的方式。當時是以考試取士，所考的內容就是儒家的治國之道。也可以說，所考的內容與日後的工作可說是連貫的。他們不是說，半部《論語》就可以治天下嗎？所以他們只要徹底消化了四書五經，就足夠幹到內閣大臣了。

可是今天就不同了。今天的政府首長被民眾期待是可以利用聰明才智，解民於倒懸的人。第一流的首長應該可以帶領民眾大膽的做夢，勇敢的實現夢想。換句話說，今天的政府首長不是每天用功讀書，學問淵博高深的人，而是個不折不扣的設計家，是隨時準備滿足民眾期許的人。一群學者，大學教授，進到政府，能為民眾的未來帶來希望嗎？當然，教授並不是不可以兼有設計家的才能，可是一般而論，他們是無法

被期待的。

設計式思考恰恰有兩條思路與當今政治人物的任務可以相比類的，一條是爲民除害，一條是光明願景的建立。前者是對問題的解決之道，後者是思維的創造性。如果不能在這兩方面有所建樹，那就是尸位素餐，徒然佔高位而已。

●　　　●　　　●

那麼究竟設計式（型）思考是什麼神秘的東西呢？

其實它就是普遍的以創意來解決問題的辦法。在上世紀的六〇年代，北美的大學開始把工學院各系分別教授的設計課，聯合爲一門共同科，因爲各系學生所學的設計方法雖設計的物品不同，在精神上是一致的。把它當成大學生的必修課，也是有必要的。一九七一年，我找到一本適當的教科書，把它譯成中文，題爲「合理的設計原則」，在東海大學建築系，作爲「設計方法」課的教材。那是因爲在教學經驗中，我感覺到我國學生對於系統性思考能力的缺乏。

設計式思考並沒有什麼神秘可言，只是把一般人認為屬於無法掌握的天才的創意，改為系統性的思考，以解決問題為核心目標。藝術家的思考是無事找事，所以要強調叛逆，但在應用藝術的創新上，通常是先有了事，要我們用才智去解決。與一般世事相同，聰明而會辦事的人，只是點子多，化有事為無事而已。所以無事才是設計家努力的目標。生活的改善、文明的進步都是在把問題化解，使一切順適而已。如果這樣看設計，設計就是出點子，在我們人生中隨處都需要動腦筋，因此人人都需要有設計的頭腦，只是我們把用在物品的設計上的這份頭腦當成設計的典型，把它的過程加以分析，作為模式來傳播推廣。後文中，我會把這個過程中的每一步驟加以分析，供有興趣的朋友們參考。

沒有設計式思考習慣的人，怎麼處理生活與工作上的重要任務呢？他們是靠經驗。經驗有兩個涵義，最直接的就是個人的經驗。對於人生經驗豐富的人來說，他過的橋比別人走的路還多，會發現眼前的問題他都經歷過了，過去成敗的故事，使他輕易的辨別正確的途徑，不必再蹈往日覆轍。所以經驗老到的人是「寶」，明智的政府會重用已有成就經驗的人，也是這個道理。

自己沒有經驗的人只有借重他人的經驗，那就是讀書了！一切過往的成例，凡是可以找到紀錄的，都屬於這一類。但是大部分的過往經驗幾年都已經形成傳統，變成做事的規範，不動腦筋，只要按例就可以了。自古以來，大多數人都是靠習慣與成規過此一生。我們尊重先聖先賢，因為他們以自己的智慧為我們立了成規，變成我們的生活方式與為人處世之道，就用不著我們自己動太多腦筋了。這就是中國人過了幾千年幾乎完全相同的苦日子的原因。

靠經驗過日子是必要的。現代生活千頭萬緒，如果不靠成規過日子，樣樣出新點子，不免陷入令人瘋狂的境地，與社會環境格格不入。可是現代生活的特色就是求新求變，正因為現代人在關鍵的問題上希望有所改進，所以創新才成為現代生活方式的一部分，很多生活的細節仍然順著習慣過下去是理所當然的，它可以使我們享受幸福的生活。比如每天早上來一杯咖啡，對很多有西方生活習慣的人是不可少的。可是現代人不會放棄在選用咖啡杯等用具時，可能得到的愉悅感受。

設計式思考的起點是改善現況，丟開過去，所以先要找過去的碴兒，也就是對現況不滿。沒有問題就談不上解決問題，所以先要能解決問題，覺得現況有所缺憾。習於設計型思考的人必須非常敏感就是這個

緣故。

　　舉個例子說吧！我在童年的山東鄉下老家，常常跟著母親在側院裡玩耍，所以對碾與磨、碓等處理糧食的工具很熟悉，看到弱小的母親不能不用力去推動這些沉重的石塊，心裡只能替她著急，可是我能想到的不過是長大了幫她推，或請有力氣的人幫忙；即使我慢慢長大也只能嘆息中國傳統婦女的命運實在太悲慘了。後來因逃難而離開落後的農村，大家都認爲是苦難，我卻覺得是幸運呢！中年以後，接觸到古物，在市場上看到一些漢代的陶製生活器物的模型，其中有些磨、碓之類的東西，與我記憶中老家的石器幾乎完全相同。因此我知道中國的婦女使用這樣的工具已經至少兩千年了。文化的遲滯是多可怕的事！我們是這樣認命的民族。難道把穀物磨成粉，磨成漿，想不出別的辦法嗎？

　　由於我們認命的生命觀使我們放棄了對現況不滿的態度，失去了發掘問題的敏感度。所謂「樂天知命」，就是以樂觀的心情去面對命運，我們的文化就完全與改造的力量脫節了。我們也談革命，但到漢代以後，所謂革命就不再涉及實質生活的改善，而是指政治權力的鬥爭，也就是把生活的苦難從自己的肩膀卸下，加到別人的身上，而不是解決全

人類的問題。

不久前，台灣中南部來了一場大雨，原本是例行的梅雨，卻帶來與去年八八水災相近的災害。剛修好的道路與橋梁又沖斷了，而且還帶走了三條人命。記得災後重建時，政府與民間投入了無限的愛心與龐大的資金，為什麼頂不住一場大雨呢？有人會說這是運氣不濟，因為大水來時，總有人說這是一百年或一百五十年不遇的災難，我們不免希圖僥倖，何必為幾個世代以後的事煩惱？能把眼前的困難解決一下就可以了。就是這種態度使我們政府與民間不能以設計式思考來長遠的面對這一災難，只是頭痛醫頭，腳痛醫腳的應付一下，就輕鬆的混過去了。

如果是設計式的思考，方法就不同了。**要找到問題的癥結所在，掌握了問題的核心，先把它琢磨透了，再找解決之道。**在八八水災時期，我專注的看新聞，也看不出問題的真相，倒是政治的鬥爭十分熱烈，中央地方互相責怪，把真正深入問題核心的機會失掉了，因此也失掉了發揮想像力，以創意徹底解決問題的時機。

我舉這個例子是指出在現實世界中，特別是涉及權力的場域中，設計式思考是很難被認真採用的。人類是很愚笨的族類，非常感情用事，而且又剛愎自用，自以為是，不肯放下身段做理性思考，當然就用不上

頭緒清明的創造力，因此設計家通常是沒有用武之地的。可是在最進步的國家，由於國民都有理性思考的訓練，比較少有意氣用事的情形，執政者對大眾溝通就容易很多，也不易造成政治上的壓力，所以設計式思維方式比較通行。

●

●

●

記得很多年前，我在波士頓都市再發展局擔任一名都市設計師，負責一個地區更新計畫。開始時，我實在不能相信我的設計思維所得到的計畫案會被市政府採用。可是我很快發現，只要我在局內的簡報中把問題釐清，然後提出設計的構想，能使上司點頭，這個計畫案就可以被接受，經過一些必要的調整，收納到都市再發展計畫中。民間如有疑問，可以到局裡接受說明，提出問題，如果得到滿意、合理的答覆，就會轉向支持該計畫。

回國以後，我在各方面了解了國內的計畫流程，知道並沒有設計式思維的觀念。都市發展沒有理可以說，只有利益的爭奪。在都市邊緣的土地，地主們當然希望變更為建築用地，因此造成都市無邊際的蔓延。所

以理性的思考無法阻擋利益推動的政治力量，政府的新市鎮計畫都泡湯了。而都市地區逐漸膨脹，造成的交通問題、環境問題，就都顧不得了。什麼是都市計畫的作用呢？就是順著邊緣畫格子而已。計畫可以不用頭腦，只要畫道路格子，然後因政治力量的影響而做一些彎曲。

這是一種認命的計畫方式，正是台灣城市普遍缺少特色的緣故。

從那時候開始，我就一直希望有一天可以看到一個有頭腦的市民大眾（enlightened public）。幾十年過去了，我還在寫這篇文章，不免使我浩然長嘆！

- 設計與計畫之間

為什麼「都更」會受到業界的質疑呢？是因為沒有完整的計畫架構，因此設計與計畫在執行上未能融為一體的緣故。他們還是把設計當成美化的手段。

設計是創造性的行為，而計畫是有系統的做事方法，這兩種行動是相輔相成的。一個習慣於設計型思考的人，必然精於計畫，因為在他看來，計畫是進行設計的前置作業。好的設計都有完善的計畫為基礎。

一般人對兩者的關係不了解，常常混為一談。比如都市計畫與都市設計有何不同，大多懵然無知。即使都市發展處的員工也未弄得清楚。早期的觀念常認為都市計畫是理性的發展架構，都市設計則是在此架構上所展現的感性的造形。所以計畫是平面的，設計是立體的。這種計畫與設計的二分法到今天仍然盛行，很多人至今仍然認為計畫是發展的秩序，設計是促進都市美觀。這樣的理解不但言之成理，而且在實務作業上也很方便。

然而這種認知卻是有漏失的。比如近年來，台北市正實施都市更新辦法。這個辦法規定開發機構在市區內古老的建成區如能聯合相當大面

積的老建築，同意拆除重建，並提出新的建設計畫，經市政府審查同意

者，給予相當的容積獎勵。有了這個規定，台北市區到處都聽到開發公

司在推動「都更」的程序，甚至威脅到都市紋理的維護，改變都市綠地

的比例，使不少關心生活品質的市民感到恐慌。請問這是都市計畫的作

業呢？還是都市設計？很顯然，這是以都市計畫為手段，企圖促使都市

提升美感品質。說穿了，就是用容積增加來引誘建商，把早年低矮的建

築清除，改建為新的高樓，再通過設計的美觀審查來改變都市外貌。它

要解決的問題是，改變大家對台北市醜陋的評價。

這個動作說明了計畫與設計原是一體的，以計畫為手段，達到設計

的目的。為什麼「都更」會受到業界的質疑呢？是因為沒有完整的計畫

架構，因此設計與計畫在執行上未能融為一體的緣故。他們還是把設計

當成美化的手段。

如果認定計畫為設計的理性架構，整個想法就不一樣了。計畫與設

計有一個共同的起點，那就是並非無的放矢，要自「為什麼」開始。為

什麼要啟動計畫機制？因為要解除這個疑問，設計在計畫程序中佔有樞

紐的地位，它的目的是動用創意來打消問題，也就是解決問題。

可是僅僅解除疑問並不是完善的計畫。我們都知道，人間的問題都

是諸多牽連的。單純的解除某一問題並不難，可是容易招致新的問題，而新問題有時候比老問題還要難解決。舉例來說吧！一個人肚子餓了要怎麼解決？答案是吃飯。有飯吃還會成為一個問題嗎？因此就有很多假設的情況。其中一個情況是沒有東西吃。為什麼沒有東西吃呢？又有很多假設的情況，其中一個是沒有錢。對於一個貧窮的人怎麼解決餓的問題？

說到這裡就可知道看似簡單的問題，實際上是很複雜的。如果餓了用吃飯來解決，沒錢的人只要進食堂就可解決了，但他吃過之後豈非產生另一更困難的問題？誰去替他付錢？還是他準備坐牢或伺機溜掉？這樣所造成的問題可能遠超過他肚子餓的這件事。可見尋求問題解決之道先要有周密的思考，不能旁生枝節。

到此，可以知道為什麼「都更」會產生反對的聲音了。如果這一計畫的手段是為了提升都市美感，就是輕視了「台北市很醜」這個問題的複雜性。想用街廓規模的建設計畫來美化市容，就等於一個人餓了請他進飯店一樣，沒有了解其周邊的種種因素。這個辦法也許在表面上清除了髒亂，改為光鮮亮麗的豪宅大廈，卻帶來了更多問題。其中一個問題是租屋的人被驅離中心區的社會疏離的後果。比較起來，市容美觀其實算不上那麼重要的課題。

不僅此也。市容美觀如何評估？美觀就是難下判斷的課題。即使建築界對美有其定論，市政府如何保證建商開發的結果必然合乎建築界的標準？把關的是一個都市設計審議委員會。這些委員有能力監督建商達成市容改善的任務嗎？與周遭的關係又如何呢？他們有這種經驗嗎？如果建商聘用的建築師只知利用容積的獎勵，對市容沒有概念怎麼辦呢？

我不憚其煩的談到這些，在於說明所謂計畫與設計的配合是不容易的。面對「為什麼」？需要很深入的思考，認真的掌握住問題的核心。

這就是為什麼純感性的創意越來越受歡迎的原因。純創意只是為了趣味，是沒有目的可言的，因此也不要面對問題。這樣的創意原是可有可無的，但是為了降低生活的單調與無聊，今天的生活富裕的市民要想盡辦法使自己心情輕鬆起來，除了尋求比較原始的性與暴力之外，就是新奇、滑稽與可愛。自中世紀以來，封建領主們身邊要養一些小丑，目的就是排遣無聊的感覺。他們需要的，既不是設計，也不是計畫。

如果認真的希望成事，就必須把計畫的架構弄清楚。把創造力發揮在節骨眼上。所以完整的設計方法是計畫得很周全的，把問題的周遭都掌握到。這種完整的計畫大概可以分成幾個主要的步驟，不可躐等。我試以「都更」這個例子來表列思考的順序。

第一步。台北太醜陋了。這是找碴兒。

喜歡做事的人就是喜歡找碴兒的人。做一個設計家或計畫家都要有找麻煩的個性。台北市太醜陋與你何干？台北市民沒有嫌醜，市內屋價節節上升，反映了市民對台北是非常滿意的。可是搞設計的人就是惟恐天下不亂，大聲嚷著難看。是難看嗎？是的，只是台北市民沒有受過美感教育，分不清楚美醜而已。他一旦覺醒就寸步難行了。

第二步，想想看為什麼會這麼醜呢？這是深思。

分不清楚美醜可能是根本原因吧！真正想做事的人一定不會亂下結論，要找出癥結所在。市民的美學素養當然是問題，但此一事實若想改變絕非一朝一夕之功。即使政府的教育主管努力設法改善，少說也要十年八年，可能要半個世紀，我們等不及了。長期的解決之道也要努力，但有沒有短期可以見效的方法呢？

要短期內有所作為，先要分析「醜」的原因。這一分析可不得了了。簡直是罄竹難書！慢慢來，才要整理出一個頭緒。一是因為貧窮。城裡很多四、五層的建築都是在開發的初期建造的，因此建材不佳，時

間久了不免破舊。為了持續居住，不免有些修補。甚至搭建些棚子，以增加居住面積；牆上亂掛冷氣機也是不得已的。城裡空氣髒，建築無不灰頭土臉。

二是因為習性。城裡的中產住戶都有做違章的習慣。不但把陽台加窗當室內用，而且外加鐵窗。各戶各自行動，因此城市中有些高樓也很像垂直的貧民窟，其實那是頗寬敞的電梯公寓呢！農村的生活習性搬到城裡，如同攤販式市場，都是落後的生活方式，只是大家不肯改，又有什麼辦法呢？我們還認為這是地方風情哩！

三是因為好亂。亂是沒有秩序。我們是最愛自由的民族，到了民主時代自由就是隨便。人行道上可以隨便開機車，騎自行車，也可以擺攤子。招牌可以隨便掛，大小、橫直、五花八門，市景就是一團亂。憑良心說，中國人的住處若不亂會令人寂寞，所以好亂的意思就是愛熱鬧。以市景來說，開發中國家進入已開發這個階段，環境最容易紊亂，因為各種水準的建築擠在一起是不能避免的。

好了，暫時舉出這三個理由，已經不知如何面對了。

第三步，想個辦法吧！這是創造的思維。

光是為了上面舉出的三個原因，要解決已是千難萬難了。政府能做什麼呢？有沒有辦法用強制性的法律來扭轉呢？可以，如果是古代的專制政府或現代的共產政權。美麗的巴黎是拿破崙三世的傑作，中共正在北京與上海運用他們的權力改造都市景觀，全世界正拭目以待。可是在台灣不成。我們是民主國家，老百姓是主人，政府官員是我們選出來的，他們敢強制我們嗎？台北至今都不敢廢棄城裡的機車呢！一切改變都要誘使民間自發的解決。

可知這是一種極端複雜的問題，是幾乎解決不了的難題，需要特殊的思維。貧窮與習性都是要長時期，幾個世代的工夫才能自然解決的，創意在這裡有什麼用呢？

首先想到的可能是以美制醜的方法。台北市政府想出一個市街整容的辦法是招牌的統一化，打算邁出第一步。他們嘗試在某街上實施，坦白說，效果不如預期，因為建築本身很紊亂，只把招牌統一，不是很奇怪嗎？真正的視覺上解決之道應該廢除二樓以上的招牌，如同西方國家。但市招是中國傳統，誰能廢得掉呢？可見這種自表面動腦的想法不

是解決問題的辦法，要有更徹底的創意才成。

　　這就是市政府某一位官員想到利用都市更新的方式來改造市容的原因吧！這是很聰明的構想，因為要解決如此複雜的問題，必須快刀斬亂麻，找到通盤解決的辦法。所謂「都市更新」，是美國在二次大戰後為了處理都市中衰退地區，使之復興的政策。具體的說，就是拆除破舊的老建築，改建大樓。美國這樣做不是為市容，是為重振都市的活力。同時，美國的做法是由市政府主動，做全盤規劃，自然連帶也改變了市容。台北市政府沒有這種野心，卻想到由民間自行更新。這些官員頭腦不錯，想到利用容積獎勵的辦法，鼓勵民間聯合起來，由建商出資，推動更新計畫，原住戶與商人都可得到好處。改建新廈時，市政府可經由委員會的審查來要求達到市容改善的目的。自設計思考的架構來看，這種構想是相當富於創意的。如果執行良好，應該可以解決市容問題。

　　第四步，這個法子行得通嗎？這是功能詴估。

　　法子想出來了，先要訂出具體的實施制度。這時候就要認真的檢討一下，這個法子真能解決問題嗎？有沒有漏洞？又如何堵塞這些漏洞？經過仔細評估，確可以彌補闕漏，能達到預期的效果，才算設計創意的

完成。

比如利用「都更」解決市容問題，會不會因為容積增加太多形成公共設施不堪負荷？缺乏整體更新計畫，孤島式更新會不會形成市容更大的新舊對比？前文曾提到，是否會破壞傳統的都市紋理？對都市社會的生活功能會形成怎樣的影響？設計審議委員會的組成與能力對品質能否保證，不會引起爭議？等等類似的問題的分析與檢討，要花費很多精神才能使此構想完美的達成任務。

到此，是設計理性架構的思考部分。縝密的思考，經過檢討的結果認為可行是設計實務的一大步，下面就是如何付諸實施了。如果沒有計畫的進行設計工作，其效果無法保證是理所當然的。即使成功也是碰運氣而已！

天生的設計師

猴兒的典型動作是腦袋左右擺動，就是橫向思考的具象化。設計思維中創造性活動是為了找到解決問題的方法，也就是我們所說的動腦筋。

在很多場合中，我都說過中國人是天生的設計師。這不是做為一個中國人的自我標榜，而是我多方面的體會。我常提到這一點是告訴我的國人，我們有這種潛能，而國家落後是不應該的。我們要反省，為什麼這樣優秀的民族會落到他人後面呢？

首先，我要說明我說這句話的立論基礎。

我常提到的是個人的親身體驗。我在美國念書時遇到的中國同學，在建築設計的表現上都很優秀，大多輕而易舉的名列前茅。與美國同學比是如此，與日本同學比更是如此。這難道是天生的嗎？中國人真的特別優越嗎？連我自己都不相信。如果真的如此，為什麼一個世上人口最密集的歷史古國，卻積弱不振，淪為西方人的次殖民地呢？

我再三思考這個問題，發現是文化傳統使然。設計師最重要的才能是什麼？是創意，是創新的頭腦。我發現中國人是最喜歡動腦筋的民族，也就是最有創造傾向的民族。那麼這種才能是怎樣的文化背景培養

出來的呢？

第一，在我國正統的思想中鼓勵創新的觀念。我國自古以來就是崇尚生命的文化，重視生生不息的生命精神。這樣的文化很早就認識了萬事萬物常變的現象。生命的意義顯然是創造繼起的生命，可知這個世界不斷的推陳出新，是極爲自然的真實。古人說，「苟日新，又日新，日日新」，求新求變，是自古以來的生命價值。所以像今天流行的字眼，如「革命」、「維新」都是周代就有的觀念。

正因爲有這樣的思想背景，我們是不甚尊重傳統的國家。我們自生命現象來觀察，從來不相信永恆。只有一代才是真實的，讓後代記得我們才是最重要的。所以我們不曾建造永遠不會塌的紀念建築，卻重視家族譜系，強調立德、立功、立言，可以傳之後世。也是因此我們沒有古蹟保存的觀念，一直使用木材爲建築材料。遇到改朝換代，先把前代的宮殿燒掉，以便開創新氣象。

第二、雙面人格的文化，有助於靈活的思考。自周代以來，爲了維持社會的秩序，開始有倫理、道德的觀念。先聖先賢以維護正統的治理爲首要任務，建立了井然有序的社會組織，然後要求大家以忠孝節義等行爲規範，來強化這個秩序，所以我們的傳統社會不論是軟體還是硬體都是規規矩矩的。因爲「沒有規矩不能成方圓」。

這是傳統文化中正式的一面。可是我們的先賢知道，人類生命的真實並非如此。人性的最大動力是追求生命的安全與欲望的滿足，這些常常不在秩序架構之內。所以在正統的儒家之外，也可以容忍各家學說，甚至可以接受跡近迷信的長生不老之術。如果與歐洲天主教以火刑來整肅異教信眾的行徑比較起來，我國的宗教文化是非常人性化的。所以儒道兩家相反的思想體系竟然可以交融。

中國的大宅院都有氣派的大門、明亮方正的庭院，但大多數只供外人觀看之用，是一種形式，是社會地位的象徵。真正的生活則發生在通往小街、後巷的側門與跨院中。至於主人，也受不了正面格局的心理壓迫，寧願到後面建一個庭園，以便滿足棲身在山林的願望。正面的建築自格局到裝飾一切照規矩，後面的園子則任君自由安排，發揮無拘束的想像力。每一個像樣的住宅都是這種兩面完全相反的思考邏輯的結合。

一面全是對稱的直線形，一面全是不知其所以然的曲線形，是外國人所無法理解的。

第三，**現實主義的生活觀，促使行為的自由化**。我國早在戰國時代就已逐漸形成商賈文化與封建社會並存。這是利用聰明才智，而非血統就可以在社會上得到認可並尊重的一條途徑。要在經營上發財，必須用最靈活的頭腦，最具創意的方法才能達成。在貴族的權力執掌一切的時代，商人還必須有利用人性弱點，打通關節的本領，今天則稱之為經營之道。在封建、專制的政治環境中求生存，且能飛黃騰達，國人已經有三千年以上的經驗了。自廿世紀初開始中國人為求生存到世界各地去做僑民，在堅苦的環境中掙扎求存，最終都能立足且形成舉足輕重的勢力，都是這種面對現實的文化背景賦予我們的能力。

上世紀八〇年代，共產世界瓦解，中國大陸與蘇聯先後放棄共產獨斷的政治制度，向西方靠攏，開放並接受市場經濟。有趣的是兩個國家近三十年的發展截然不同。蘇俄改變為民主制度，但國民似乎仍籠罩在無產階級專政的陰影下，無法真正自內心開放，成為現代國家，因此經

濟仍欲振乏力。但是中國大陸則相反。他們仍然保持共產黨專政的制度，仍然歌頌毛澤東，但內心則把專斷的精神丟棄，走向自由經濟。不出二十年，中國人個個都生龍活虎一般，在極端落後的近乎赤貧的情況下，絞盡腦汁，力爭上游，因而成爲國際上不能忽視的經濟力量。無可諱言的，他們動用了傳統的鑽營的本領，貪汙、賄賂是家常便飯，但靈活的頭腦使他們很快的致富，道德的瑕疵反而成爲開關致富之道的有效工具。

●

●

●

與習慣於善意的欺騙的中國文化背景比較起來，今天先進的西方國家與日本，頭腦就遲鈍得多了。以西方國家來說，由於宗教信仰的嚴格**要求，他們的言行是必須一致的**，所以誠實是最高的道德。對他們而**言，好人未必是孝子或忠臣**，但一定是表裡如一的人。在價值判斷的標準上，真是善與美的基礎，善與美不過是真的別稱。所以西方文化的根基是真實。

這樣的人都是死心塌地的好人。他們不會公然逃稅，還在親友間炫

耀。他們會專注於工作，不會偷工減料。他們做起學問來，一步一腳印。也就是這個原因，中國人雖然聰明絕頂，卻在十五世紀後逐漸落後於歐洲，且成為西方國家的俎上魚肉。動不動賭命的日本人也是死心眼，他們認真的信守中國聖賢的教訓。到十九世紀發現比中國高明的西方文明，轉而學習西方，趕上西方，終於不再把中國人放在眼裡，反而殖民台灣，為台灣人所崇拜。如果不做他們的敵人，他們是一等一的好人。

那麼，我所說的國人的潛能，設計師的本質為什麼與這樣的文化有關呢？因為靈活的頭腦，創新的心性習慣，原是來自求生存的動機。

生性老實或受過嚴格行為規範教育的人是所謂坐得直，行得正的人。他們要目不斜視，方正是他們的形象；然而「君子欺之以方」，他們是常受欺騙卻不願反擊的人。理論上說，他們餓死也不會偷東西，所謂「非禮毋視、毋聽」等就是不合規矩就要抗拒欲望的誘惑，要封閉感官反應。

但是大部分的中國人為求生存已經形成人人都是小偷的文化。

在俗文化中，我們最喜歡的是孫悟空，最厭惡的是我們尊敬的唐僧。在唐僧取經的過程中，他除了確定目標，不顧生死的勇往直前之

外，沒有一點是值得我們敬佩的。一路上遭遇的阻力都很致命，都要靠聰明又能幹的孫悟空來破除層層危難，讓他可以走上取經之路。然而孫悟空幫了大忙，通常卻是挨師父的責罵。這不是使人感到很不平嗎？唐僧裝模作樣，得到取經的功勞，事情卻是小丑般的孫悟空做的。

唐僧的行為，勇往直前，是典型的直線思考的模式。而刁鑽古怪的孫猴子，則是橫向思考的典型。他們腳步向前走，眼睛卻是東張西望，察覺前景的危險，尋找最安全、快速的途徑。我們喜歡孫猴子，所以後期中國的聰明人個個都是以孫猴子為模範的。北方有句俗話，描述一個聰明人總說「精得像猴兒一樣」。

猴兒的典型動作是腦袋左右擺動，就是橫向思考的具象化。設計思維中創造性活動是為了找到解決問題的方法，也就是我們所說的動腦筋。**動腦筋的第一步就是放棄習慣的老辦法，找到更有利的新辦法。**這時候的動作是觀察並掌握到環境的條件，也就是要左顧右盼。

這是動物求生存的本性。

創造性的行為一開始就是把不相干的事物扯在一起，使它發生關係，產生意義，並達到目的。由於這種扯連的思考方法，在人類的文明中，就會演而為想像力的大解放，因而與造型與美觀連上關係。

舉個例子來說吧！要孩子讀書有兩種方法，一是強制性的，用體罰來逼迫他們。這是老辦法。教育家知道孩子年輕，除非是天縱英才，大多喜歡玩耍，不喜歡讀書求知。因為讀書就不能玩耍。現代的教育家就會想到讀書不過是為了求知，何不把玩耍與求知結合在一起，使孩子們高高興興的學習呢？這種思維開啓了新教育觀念的坦途，今天的兒童學習的領域，五花八門，無奇不有，幾乎都是自遊戲的觀念開拓的天地。這樣的橫向思考並改變了博物館、美術館等與教育相關的文化機構的經營方式，因為大家發現，不只是兒童，即使是成年人在求知的過程中也容易疲勞，他們也需要「趣味」來提升吸收知識的興趣。這個發展的方向，從此改變了文化的面貌。

進一步說，為了提高遊戲性而新創的求知途逕，使想像力擴張，連帶的要不斷的增加其附加價值，其中一個重要的價值就是美。遊戲性原本與美無關，但愛美也是孩子的天性，美又是教育中很重要的一支，把美感加到遊戲之中，應該也是順理成章的。因為孩子們設計的教材教具，除了具有遊戲性之外，當然考慮到美觀。如果是立體的教具，則必考究其造型。因此自孩子的愛好為出發點，這個世界忽然就成為一個大遊戲場了！

我曾在另一篇文章中提到，我們是一個講究變通的文化，「窮則變，變則通」是我們做事的常軌。我們文化的核心有這樣的創新能力，只要不加干預，就自然發揮出來了。如何把這種力量導入正軌，不要向「山寨版」模式發展，未來在和平競爭的世界上，我們的優勢幾乎是必然的。可是要如何解放這種力量，回歸創造思維的正道，有賴文化、教育界全面推動創造性思考的努力。

設計型人格

設計的人格到了各民族文化鼎盛的時代，就是挑戰權威的人格。

依照人類學者的看法，人天生就有設計家的性格。這就是人類文明會在三、五千年內進步到今天的原因。原始人從來就有一種本能，遇到問題會動腦筋去尋求解決，一旦解決就形成記憶，累積在文明之中。

但是無可諱言的，諸多人類中有少數特別聰明的，可以在遇到問題時比一般人多一些腦筋，可以想出比較持久與適當的解決方法。這類人就是特別敏感的設計人。

人類文明發展到一定的程度，形成固定的文化。這是一個族群生存在某一特定的地理環境中，掙扎求存，戰勝鄰近的種族，克服了大自然的威脅，逐漸形成一定的生存的模式與生活的方式。這就是今天所說的「傳統」。傳統是數千、百年的經驗累積，是一代代的設計人的智慧、血汗所鑄成的。有了民族傳統，這個族群可以按照傳襲下來的制度與方法，生活得很好，遇到困難也可以輕易解決。除非遇到巨大的外力，如外族的入侵，或洪水的氾濫等自然災害，總能勉強度過。到了這個階段，設計人的職責就沉睡了。對中華民族而言，沉睡了至少兩千年，醒

來時已是西方科技文明壓境的十八世紀了。

其實不只是中國，西洋人何嘗不是如此。他們只是沉睡的時間短些而已。他們中世紀的黑暗時代也有千年的光景，到文藝復興才醒過來。可是文化的甦醒談何容易！醒過來的也不過是少數人而已。幸運的是這少數人恰恰居高位，可以影響整個的民族，開始推崇有設計頭腦的人。試想達文西是怎樣的設計人？他不只是畫家，在他的筆記本子裡所畫所思，簡直無處不用腦筋！可是義大利到了十七世紀，專制的教皇又帶著他們睡過去了。改革與不斷推翻傳統的精神被西歐所承繼，至今仍由他們領導世界。

所以設計的人格到了各民族文化鼎盛的時代，就是挑戰權威的人格。在傳統力量高張的時候，做人做事都有一套不變的準則，其主要的精神是維持傳統的秩序，鞏固在上者的權威。這樣的文化氛圍，通過傳統的教育方式，把人類天生的設計家性格一筆抹殺了。因此越是尊重傳統的民族，越缺少改革的勇氣。這就是在人類文明史上工業革命如此重要的原因。蒸氣機開啓了自由思考的大門。

工業革命促成自由、民主的政治制度，並因而逐漸恢復了人類對環境主動反應的能力。西方在轉變時期，依靠修道院與大學開發思維能

力，逐漸與現代生活方式接軌。同樣的過程，在日本現代化過程中重演一遍。但是至今，日本人的設計性格仍未充分發揚開來。

下面讓我簡單介紹設計人的心理特質。由於上面所說的理由，設計人格在傳統文化背景中顯得特別突出，他們的思維刀刃就是創新。設計人的創新心理如何呢？

● ● ●

第一是思想中立。設計人的特質是在一個文化中卻不使文化侷限自己的思維，自己有偏好，不會以自己的好惡遽下價值判斷。換言之，立場超然於自我之上。這一點是最基本，也是最不容易做到的。舉例說，設計人要有國際的胸懷，做一個世界人，不會是堅定的民族主義者。看一件事情，看它的源由，不管它的意識形態。因此在政治立場上也是中立的。如果他因為文化背景而不得不有政治立場，也不能依此立場下判斷。以今天台灣的政治情勢來說，他不可能是深藍或深綠，最可能是遊戲於藍綠之間，或為淡藍或淡綠。換言之，他習於以超然的態度下判斷。

這是知識分子的立場，立基於知性之上，所以設計人的判斷雖然無法與科學家一樣的精準與理論化，與工程師一樣有實驗精神，卻必須以知識為立足點。

第二就是知識廣博。胡適之先生對於求學的態度曾告訴我們「要能廣大要能高」，在圖象上是金字塔，就是有廣大的基座，精深的高度。設計者最好有同樣的涵養，但是專業的精深其實是沒有必要的，因為它所面對的問題隨時都會改變。他要解決問題的態度卻是一成不變的。

以建築界來說，確有所謂專家建築師，如專門設計學校的，或專門設計醫院或工廠的；他們以專家的知識來招攬顧客。但大部分的建築師是設計者，並不以專業分；他們對於業務並不太以建築的特殊類別決定取捨，而對各類別的挑戰性卻頗有興趣。他們大多有能力在短時間吸收足夠的知識，從事專業服務。比如他們一生中可能只有一次機會設計一座醫院，但必須設計出合用且為業主所樂用的醫院。

我們不妨說，設計人的知識介乎常識與學識之間。如果進入學識的領域，常易有專家的執著，頭腦就有僵化的趨向。我在籌劃科博館的時候，曾邀集學者們幫忙，發現在討論展示設計內容的場合，學者多有回

到本業完整性的立場，把設計師所引用的知識視為支離破碎。他們不容易理解展示目標的廣含性。所以博物館籌劃的初期確實不能由學者主導。科工館花費龐大的經費，未產生相應的效果，恐怕是由學者而非設計師主導的緣故。

第三是跨領域的興趣。設計者不會滿足於自己的專業，喜歡自相關性牽連到其他專業。這是一種好奇心，也是一種探索的興趣。其實這是人性的一部分，只是受到傳統的約束，或現實條件的限制，因而畏縮而已。中國文人的傳統有「學而優則仕」的說法，是把求學與做官連在一起，看上去是跨領域，其實不然。因為古人所謂求學，其內容都是做官之道，所以才有「半部《論語》治天下」的說法。今天的學者仍想做官就是跨領域了。

我在藝術界發現一個現象，即學設計的人大多懂得美術，能欣賞也能創作，有相當數量的設計人後來轉為畫家。然而相反過來就不成。學美術的朋友幾乎無人懂得設計，他們既無欣賞也無設計的能力。在過去解釋這個現象總以為美術是視覺藝術的根本，設計屬於視覺藝術的一部分，所以從業者必須懂得美術，反過來則不是。可是今天已不能這樣解

設計型思考　66

釋了，因為大家都是受了基本教育，才選擇專業的。美術與設計都是大學的獨立學門。學設計，在大學課程中已沒有美術必修課了。在今天看來，這個現象是因為純藝術家的意志太純粹、太專一了。他們心無旁騖，從來沒有注意到在他們的鄰近有設計這一行業，也未曾注意設計人在想什麼。至於他們怎麼想，更是顧不到了。

第四是**胡思亂想**。設計者的人格是亂動腦筋。所謂亂動，就是不安分、不老實。在傳統社會中，最受誇獎的人是安分守己的老實人，因為他們可以平安的度過一生，為家庭、為子孫效力。大家都覺得社會是靠這些老實人維持下去的。可是在急速進步的現社會中，大家都知道老實可靠的人固然討人喜歡，不小心就被別人拋在後面了。

胡思亂想的人大多是不滿現況者。家裡為他安排婚姻，他卻棄之不顧，偏偏愛上門不當戶不對的女孩子。要他好好念書，他偏到處遊蕩，成為浪子。可是在今天社會上這樣的孩子都是英雄了。但是從狗熊變成英雄，光靠叛逆還不夠，要有夢想，要有實現願望的動力。他的夢想正是別人眼中的胡思亂想。

在過去，我們不把它稱為胡思亂想，可以把它高貴化，稱之為「靈

感」。好像在腦海中靈光一閃，鬼主意就產生了。因為這種突然冒出來的「主意」，是直感的跳躍，也許是潛意識的活動，是聰明才智的一種形式，並不是規規矩矩的老實人可以想出來的。我猜想，這是因為聰明人心裡藏著一個反傳統的夢想，不知如何達到，腦細胞就想出如何連結，找出一條捷徑的辦法，一旦接成了，如同恍然大悟，原來小道在這裡！

上世紀六〇年代，流行一種「腦力激盪法」，是因為缺少靈感，為補不足所想到的辦法。為尋求解決問題的奇想，先排除常規式方法，把幾個工作人員集中起來，鼓勵隨意發言，想到那裡就說出來，沒有批評，只有鼓勵，希望利用心靈的撞擊，碰出些火花。此法的成敗仍然在於參與者是否放鬆，完全拋棄常規的束縛。我曾在東海大學參與過這樣的活動，效果不佳，因為要使參與者毫無忌憚的說話，是與我們民族文化背景不合的。

第五是自我檢討的習慣。凡是固守常規，尊重傳統的人，大多個性固執。因為照常規行事是不能改變的。可是對於喜歡動腦筋的人，由於主意多，知道這些主意並沒有絕對價值，因為都有利有弊，有待利用頭

腦作明確的判斷。如果有了主意就敝帚自珍，捨不得丟棄，那與沒有頭腦毫無分別，是成不了大事的。

自我檢討是比較嚴肅的說法，一般的說法就是知道自省。「吾日三省吾身」本是中國傳統的德行之一，但自從權力發生作用之後，在上位者常失掉自省的能力，以為自己的決定或想法是不會錯的。然而這是錯誤的。設計式思考的主要性格就是沒有絕對，隨時檢討，如發現錯誤或不妥，就要改弦更張，不能護短。

所以設計型思考的人格很重要的特色是虛心接受別人的批評。虛心就是知道世界之大，聰明才智非我所獨有。因此隨處都可能出現更明智的想法或建議。對於虛心的人，外來的意見可能是難得的主意。

　　●

　　●

　　●

有了以上的基本性格，做一個設計家應該是順理成章的。即使不從事設計工作，他的人生必然也充滿了創意的迸發，**因為在人生中，設計式思考是無時無刻都用得到的**。前文舉例，你找合適的婚姻對象，都需要很靈活的頭腦才能奏功，雖然有些女孩子喜歡敦厚老實的人。

可是要成為第一流設計人，還有一個重要的條件，就是喜歡作有系統的思考。這一點看上去是與胡思亂想在性質上完全相反的，其實不然。靈感的火花只是在設計式思考過程中的一個不可少的步驟，除此之外，思考過程都是要有邏輯的，而且思想要很周密，具有「疏而不漏」的特點。設計者不同於科學家，對問題的每一環節不可能知之甚詳，甚至鉅細靡遺，但他一定要覺察到每一個相關問題的存在，及其所涉及的範圍。如果有洞，就要設法補起來。

除了純藝術、文學的領域之外，設計式思維都不能少了系統性思考的特質，自人生夢想的實現，到工業產品的設計，都要頭腦清楚才成。如果一味迷糊下去，以談戀愛為例，就可能有梁山伯與祝英台的下場，雙雙到陰間去做夫妻了。設計式思維是不允許這樣的失敗的。

設計就是解決問題

不知道分析問題、解決問題，就出一個奇招去轉移焦點，讓大家把原始目標忘掉，在設計界是很常見的。從事設計的人可以用這個辦法來欺騙世人，卻不能糊塗到把自己也騙了。

設計是什麼？把問題弄清楚，設法予以解決而已。

就是這麼簡單的事情，國人卻不容易參透，因為我們的文化把我們的思維方法鎖定在一個模式上，以為設計就是套模子。我們只要找到一個好模子，再學到怎麼套用就可以了。好比我們學寫字，先有一位好書法老師，教我們怎麼用筆，介紹一位古代大家的字帖，要我們認真摹仿。直到完全掌握要點，幾可亂真。這樣我們就被視為書法家，再根據這些要點，為親友寫匾額、對聯。寫很多了，自然顯現一些個性出來，才自成一家。

因此自古以來，我們沒有設計的觀念。

我年輕的時候學建築，第一個設計題目是大門。坦白說，真的不知怎麼下手。老師並沒有告訴我們這是一個怎樣的大門，什麼人家的大門，為什麼要做個大門。同學們惶惶然不知怎麼面對這個題目，都想找

個模子參考。那時候的建築系學生很需要外國雜誌，如找到一個好的範

例，模仿而略加改變，師、生皆大歡喜！

當時有一位有天分的香港同學，可能有豪宅大門的記憶，設計了兩

扇鐵門，上面是美麗的曲線圖案，開了大家的眼界。在尚不知汽車為家

用工具的時代，居然沒有人懷疑這兩扇大門的用途。可憐的我，想不出

什麼花樣，只好閉上眼睛想像一堵磚砌的圍牆，裡面種了花木，有茂盛

的枝葉自牆內伸展出來。牆之中間斷開後，再向側面錯開，形成門口，

裝上一扇粗木格子門。這大概是我曾在有錢人的牆外徘徊的經驗吧！自

覺還有點詩情畫意。我的大門設計掛出來，連老師也覺得我不知所云。

大學的建築系這樣教設計，何況一般人呢！自古以來，如果沒有範

例可循，只有靠詩文的幫助。不是我們沒有設計的才能，是因為我們不

知設計是什麼。

話說當年，我在建築系混了幾年，畢業後又幹了三年的助教，接著

被邀到東海大學當講師。說起來也算是設計界的老馬了。我還辦了兩份

建築雜誌呢！可是當我千方百計弄到哈佛設計學院的獎學金，到劍橋

去上課時，卻一時難以適應。我指望教授先生告訴我怎樣的建築是理

想的模式，又怎樣才能套用這些模式，誰知他們的教學法完全不是如

此。我的教授把設計習題稱爲問題（Problem），把設計的結果稱爲解答（Solution），我一時竟糊塗了。

在哈佛做過一個習題才知道那是一種正確的設計思考方法。原來設計要自弄清楚問題開始。這是我在哈佛學到的第一課，卻也體會到，這種正確的思考方法，不免費力耗時，在學習中練習、養成習慣，對未來的實務是有極大幫助的，但在學校的課堂上，還是可以用造型思考來騙老師。那就是先弄出可觀的造型，然後爲此造型找出理由，最後把這些理由用問題的方式表達出來。這種倒裝式的設計過程，其實就是一般設計師用的、造型合理化的辦法，用來說服教授，似乎也很有用，所以我在哈佛的成績還不錯。可是我已知道，騙騙忙碌的教授可以，對於以人生爲範疇的設計實務，非認真鍛鍊思考方法不可。

建築師可憐之處在於，即使你想用健全的思考方式去從事設計，也就是把它當成問題解決，業主通常卻說不出什麼問題來。如果你只是弄出個特殊的造型來，說不定業主還以爲你是藝術家呢！所以一個認真的建築師必須引導業主，找出問題之所在。也就是先要把一個設計案建構成一組問題，再去設法解決。如果業主可以明白爲他所建構的問題，後面的溝通就容易多了。所以嚴格說來，建築師等於自己出題目，自己去

解答的行業。

其實一切設計行為都或多或少面對同樣的問題。但是其他設計至少知道其目標何在。知道了目標，就可以追索達到此目標的阻力，也就是問題之所在了。對於簡單的設計作業，找到問題等於解決了一大半。

民國六〇年代，我去美教書一年，離台前知道救國團希望在溪頭著名竹林旁建一小屋，由省政府出錢。我因出國就交由代理我工作的朋友幫忙。一年後我回台灣，知道這小屋，稱為竹廬，已經建好了。應邀去看看，覺得是很舒服、很精緻的設計。可是業主的反應卻很保留。細問之下才知道這小屋是蔣經國先生的一句話：能在竹林邊有間小屋偶爾來歇息就好了。但是為什麼建好以後，卻只出租給有錢人度假，後來甚至因荒置而拆掉了呢？

問題是，我匆忙離台後沒有弄清楚原委，也就是沒有把他們在此建屋的目的充分掌握到。鋼筋混凝土的建築，裡裡外外都是用竹子裝起來的，非常精緻。室內尤其特別，是打磨的竹片裝成。可惜這些都不是業主所要的，所以蔣經國看了一眼，卻從來沒有住過。

後來我才知道，由於美麗的竹林，一側是一條小溪，景緻宜人，使蔣先生萌生出世之想。他的想像中呈現的可能是古隱士式的竹籬茅舍，

一間用竹子搭建的樸素的民屋，可以欣賞竹溪之美。然而省政府的官員卻表錯情了，在竹林邊建了一棟高級別墅，以為蔣先生只是要住在竹林邊而已！

如果認真的分析問題，了解其真正的目的，轉換成建築師的課題，應該是如何創造一個既有現代的舒服感，又有古人樸質風貌，可以吸納自然美景的住處！

這是一個很難解的設計題，三個條件是互不相容的。要住起來舒服，就要現代化的設備；要樸質的外貌就要使用自然的材料、原始的構造方法，並且要經常維護；要引自然景緻到室內，就要現代開放型設計。怎麼把這三個互相矛盾的要求結合起來，呈現為令業主滿意的作品，才是我們要動腦筋去解決的！

-

-

-

到此，我們要談談怎麼解決問題。

先說一下設計界常用的轉移注意力的辦法。不知道分析問題、解決

問題，就出一個奇招去轉移焦點，讓大家把原始目標忘掉，是很常見的。從事設計的人可以用這個辦法來欺騙世人，卻不能糊塗到把自己也騙了。比如庫哈斯在北京設計的中央電視台，就是轉移問題的成功例子。

對於問題的解決，我們常常提到「靈感」，什麼是靈感？其實就是靈光一閃，「我為什麼不……」這樣的概念出現的意思。這句話的下半段是什麼？一定是一個具體的辦法，只是在我們正常思考的路線之外。這就如同我們要從 A 點到 B 點，交通擁擠，心中著急。眼看約會要遲到了。一個辦法是打電話去告罪。頭腦靈活的人會想到「我為什麼不走小巷？」這看上去是一種靈感，卻需要對「走小巷」的路徑非常熟悉才成。這個例子是說，知識與多方面的經驗才是靈感產生的原因；所以嚴格說來，並沒有靈感這回事，只是頭腦靈活而已！

解決問題最笨也是最實際的方法是直線法，就是對每一次問題找答案，然後再找到可以相容的結論。這需要學識，是可以用功達成的。我用一張表來說明。假定這一問題共有三個條件，每一條件有三個答案。

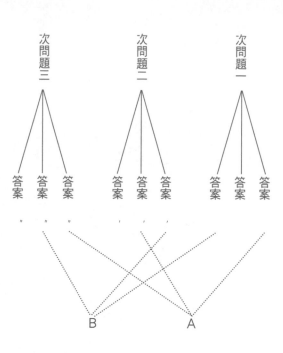

如果這個問題是可以用常識來解決的，只要用簡單的文字來說明，寫成這樣一張表就可以了。下一步就比較困難了，因為九個答案可以有二十七個組合。拙笨的辦法是把二十七個都分別列出來，先把可能的組合挑出來。這個步驟，頭腦快的人可以迅速判斷，也可以詳細思考，寫下研判的結果。總之，選出可能的組合，要進一步的比較與衡量，選

出最適當的組合。表上用直線連結的組合A、B，都是假定的可能的組合。但最後要選是A還是B呢？在設計程序上，這稱為Optimization，即選出最佳組合而已。

讓我回頭假想以竹廬做例子。

第一個次問題是用途。它是用來過一個舒服的夜晚呢？還是經過溪頭時在此午休呢？或許只是來觀賞竹林時歇腳休息呢！這兩種用途都有不同的舒適設備。

第二個次問題是外觀。它不至於是河邊的農舍吧！它會是一個輕便的竹亭子嗎？還是是用竹材建成的，有現代感的「廬」呢？這三種外觀雖不相同，都可以很樸素。

第三個次問題是開敞性。它可以四面開敞，完全與周圍相融，也可以部分封閉，部分向外部開放，更可以實際上封閉，只在外緣做成觀景廊。

要怎麼組合呢？

為了節省時間，我們可以用常識的判斷，刪除一些答案。對於用途，應該由業主決定，但他們很難揣摩上意，會選最昂貴的第一答案。若問我意見，我認為政府領袖來此過夜的機會極微，以第二答案為適當；他們可能只是來觀景，萬一他們要躺下休息呢？

對於外觀，大家都會同意第二答案。農舍與亭子的意象雖然都很配合環境，但農舍不適於觀景，竹亭子則太簡陋了，連奉茶的設備都有問題，業主不會同意，但是亭子也可略為複雜些，使包含一些室內空間。

到此，開敞性一事就必然要採取第二答案了，它是一種折衷性的答案。

經過以上的刪減可知有兩個組合。為了長官來竹林參觀、歇腳，似乎以開放的結構為宜，建築使用竹、木為材料，可以選擇中式的亭台式樣，或西式的簡單架構。到此問題才算明晰化，而且有了初步的解決方案。以此與業主主溝通，應該比較容易得到成功的設計結果，後面的設計實務就是純技術問題了。

從這個例子可以說明設計不能從畫圖開始。落到紙面時應該心中有譜了。由於「竹廬」有此失敗的經驗，後來我在設計溪頭活動中心的時候，由於杉木林的大環境，就很小心的剖析問題。救國團表示了與竹廬

近似的要求，只是大部分建築是供學生使用，我就把問題定在如何創造「林中小屋」的意象上面。老實說，在林中創造與樹幹相應合的建築造形而仍有現代生活的功能，解決之道就是美國式的 Log Cabin 了。總之，掌握了問題的核心，溪頭的學生活動中心是非常成功的。然而有趣的是，建築學術界卻不認可。這些年來，建築界給我的鼓勵從來沒有包括這個木屋群。可見設計思考並不是建築界的習慣。

目標：你想做什麼？

有遠見的設計家，如同革命家，一定要以萬民為心，思考眾人的福祉，不能只想到賺錢。

前面曾不斷的提到，設計式思考方式與藝術思考最大的不同是前者一定要從「想做什麼？」開始。藝術家可以天馬行空的從事創意思考，設計者必須有所為而為。因此一個頭腦清楚的設計人，一定要知道自己在做什麼。

雖說如此，「知道自己在做什麼」仍然有兩個大方向。一個方向是科技人或近似科技人的做法，他們樣樣要以數理為基礎，對於自己要做什麼，非弄得一清二楚不可。他們實事求是，不思考妥當，不肯輕舉妄動。沒有成功的把握，不會邁出第一步。你可以說，這種人是工於算計的，但很值得我們學習。另一個方向我姑且稱之為革命家或準革命家的做法。他們的心志遠大，很想改變世界，但心大而膽壯，不去認真思考他們所嚮往的世界，因為沒有人知道未來將是怎樣的世界。不論做什麼，他們的目的是改變，但目標是籠統的。因為涉及的人事多，要認真細密思考也不可能，所以就會貿然行動。

這兩種人都是促成文明進步的人。設計型的思考未必都涉及如此重要的對象，但是一般的設計工作者在完成工作的過程中也必須在這兩種模式之間選擇一種。大多數的情形是介乎兩者之間，既理性又感性的面對設計的對象。也就是說，科技人的細緻思考與革命家的大膽作為其實都是極端，兼有兩者之長才是最合理的設計者的起步點。在這裡我要分別簡單介紹這兩種思維模式，試圖指出正常的設計家的思考方法。

科技人的方法是從界定問題開始。因為在他們心目中設計的目的就是解決問題。比如要設計一個檯燈。先問為什麼要？因為現在書桌上的檯燈不合用。是怎麼不合用？是不夠亮嗎？是角度不對嗎？是不穩定嗎？還是不好看呢？找出不合用的理由，下一步要問，在市場上有沒有合用的商品可以購買？這要花一點時間去收集資料。檯燈的商品是很多的，你找了很多樣品都不滿意，極可能是與你的特殊環境不能配合，比如你的書桌的式樣與大小很難找到可以相配的樣式。

這時候你該知道，你的設計問題不是不合用，而是式樣不配。但是你會為自己的檯燈式樣不合而訂製一件嗎？在現代的工業社會中，這是很少發生的。然而為了量產，你有設計一個新檯燈的需要嗎？這時候，你必須對設計問題再加以確定。你也許覺得市場上可能需要一個在各方

面都有可變性的檯燈，給予使用者最大的彈性。問題是這樣的檯燈真有市場的需要嗎？可能需要做市場調查才知道了！經過需求分析、調查之後，才能確定設計問題的存在。

到這一步，還不能肯定問題的存在。認真的科技人會想到先弄清楚，按照市場的需要，怎樣才能滿足他們的期望。也就是找出判斷的標準，作為設計的原則。在設計上，這種標準稱為準則，英文是Criteria。舉例說，新的檯燈希望能彈性的調整照明的角度，究竟要有多大的彈性呢？左右的擺度與上下的仰俯角是多少才合乎彈性使用的要求呢？亮度也需要變化嗎？變化的範圍又是多少呢？

比較困難的可能是樣式的可變性。到目前為止，工業產品如樣式不合，只好隨著時尚走，設計出新樣子來。可是在顏色、大小、固定方式等方面多提供選擇，是配合各種使用環境唯一的辦法。

革命家的態度又如何呢？他們通常自遙視遠景Vision開始，也就是以先知者的智慧來為使用者擘畫。電燈、電話、電影、電視等的發明人就屬於這一類，他們一旦成功就會改變我們的生活方式。近年來高科技方面屢有突破，他們的影響已改變了年輕一代的生活方式與社會關係，力量之大是很可怕的。據說開心農場的遊戲使得公務員都無心上班了

因此這種有遠見的設計家，如同革命家，一定要以萬民為心，思考眾人的福祉，不能只想到賺錢。孫中山在革命的時候，何曾想到自己的權位？而終他的一生，確曾當過臨時大總統，但能號令的人不過是身邊的革命志士。國家還沒有真正看到民主與自由，他就逝世了。其實前面提到的大發明家，他們造福人群，真正自己因而致富的很少，卻不乏困頓半生的例子。

今天看來，世界已經高科技化了，還有這種革命家式的設計師嗎？

有，大約也是高科技人士。然而廿一世紀是感性的世紀，財富使我們不再需要什麼，如何使人類活得更舒服、更愉快，才是最重要的課題。吃得好，成為最重要、最受大眾關注的事業。凡能使大家開懷一笑的東西，都是有價值的。因此今天的設計家真的走上文化創意的路線了。而文創在展望前景時是著眼於形式的風潮。誠然，革命家是只看大勢，不計細節的。

● 　　● 　　●

呢！

說到這裡，我們應該回到現實了。一位設計家跨出第一步應該怎麼定義他的方向呢？不唱高調，他至少需要知道他的目標何在。這是統合了問題的定義，對需求的了解、設計準則的底定與明亮的遠景在一起的東西。經過統合而簡化後，我們找到我們要的東西，好像一個士兵持槍打靶時的靶心。有了這個目標，就不會亂槍打鳥樣的浪費子彈，虛耗精神了。

先確定目標是一種良好的思考習慣，也是理想的與出資者溝通的媒介。舉個例子來說，在蓋瑞為西班牙的畢爾包設計美術館的時候，他要怎麼開始呢？我相信他與古根漢美術館的館長及畢爾包市長之間的協議，必然定下目標，那就是不計成本，驚世駭俗。如果沒有這樣的諒解，怎麼會設計出這樣一座內部平凡，外觀炫目的雕刻體呢？建成後，全世界的文化人士都跑去畢爾包，不是為看美術，是看這座前所未有的美術館建築。自此，由於掌握了未來世界的趨勢，炫目的建築遂成為重要的創意產業。

像這樣的例子是少有的。以造形之奇來取勝，恰恰對了荒誕建築家的胃口。西方世界自從巴洛克建築以來，不時出現幸運的天才，把奇形怪狀與結構力學相結合，感動了市井小民們的心。巴塞隆納的高第就是

十九世紀末的最好的例子，至今為人稱頌。然而這不能視為一般的設計思考，他們是革命家型的人物，只是對世界的影響有限而已。

真正回到現實，最理想的建築題目是國民住宅設計。可惜的是這個題目在台灣已經被捨棄了。現代建築的時代，國民住宅是全球性的題目，設計的目標是一致的，就是以最少的經費建造中低收入市民適用的住宅。這些市民的財力不足以購買商品公寓，但必須住在市內謀生。就這個目標而言，歐洲確實達成了，但在美國卻遭遇到嚴重的失敗。

這是因為在歐洲與新加坡，國宅是為市民所建，他們的生活方式已能融入都市生活。但在美國，低收入家庭常常是化外之民，是都市間隙中生存的外來者。他們無法過高樓式的現代住宅的生活。何況美國沒有配套的社會福利政策來輔助他們。因此出現居民不會使用高樓設備，沒有維護費用，附近又無工作等問題。所以美國興建國宅的失敗，是把一個複雜問題當成簡單問題解決之故。

正確的做法是先看對象：先弄清楚為誰而建。次看政策：想清楚為何而建。美國當年的失敗是在執行貧民窟清除計畫，其失敗是必然的。因為清除貧民窟的正確方式是為他們找到工作，何況貧民窟中的居民來自不同的落後國家，怎能用標準化的硬體來解決？國民住宅要成功，必

須以不同的對象建造不同的住宅，才能真正合用。台灣放棄了大量興建國宅的計畫，代之以零星、局部的計畫，反而是成功的。比如台北市的民生社區，就是為公務員建宿舍的觀點興建，是標準的中產市民的居住方式。同時採用價購的政策，使居住者主動選擇，而無強制性。

所以目標取向的設計，設計者必須有靈活的頭腦，掌握住真正的目標在哪裡。裡面仍然包含了問題分析在內，只是不通過科學的分析，靠設計者直感的覺察而已。總之，只靠現成的公式是抓不住重點的。

再回到政府組織的例子。為什麼英美不願在政府中設立文化部呢？這是因為其他部會的目標是不必討論，人人皆知的，只有文化部的目標一時說不出來。財政部是管錢的，經濟部是管產業的，國防部是管打仗的；聽上去很稚氣，但卻千真萬確。美國人原本連教育部都沒有，因為說不出「管」教育或學校這類的話。至於文化，對美國人來說，無論怎麼解釋都是不能管的，因為文化高於一切，是民間自動自發而產生。這是民主制度的基本精神。

專制國家，尤其是共產國家，文化部是很重要的，因為他們的國家權力建立在意識形態之上，不論是國族主義或無產專政，都是在思想上箝制自由、強制全民觀念統一的產物。而文化部正是管思想的部會，甚

至掌生殺大權，因此其重要性高過其他部會。把全國人民引導到同一思路，不可分歧，不可有異議，需要獨裁者的直接授權才成。

那麼台灣的文化部門的目標是什麼？是管文化嗎？恐怕沒有人敢大聲說吧！近十幾年來，歷任總統選舉，候選人都聲稱要做「文化總統」，這是什麼意思？文化這兩個字人人喜歡，似乎是化妝用的光環。所以選上總統後，卻沒有看到文化上有什麼作為，大家也不以為怪。

正是因為如此，自從文建會成立以來，沒有人真正清楚它設立的目的。工作推動的重點以主任委員的認知來決定，由於主委更換頻繁，政策方向改來改去，使文化界一頭霧水，除了需要向文建會申請經費的文化人之外，恐怕不再關心文建會的存在與否了。

在過去，文建會一度以古蹟保存為主要業務，後來把重點放在社區營造上；有一陣子推動公民美學。最近傳聞要以辦好中華民國百年慶的活動慶典為主要目標。不論說什麼，都不容易說出文建會存在的目的。

記得當年為文建會的成立，政府曾經有兩句話，應該可以設定為目標：發揚民族傳統文化，提升國民文化素養。聽上去像口號，但作為目標卻很具體。自這兩大目標推演出次目標，就會發現今天文建會做的很多事並不在裡面。比如社區營造與慶典活動就不在範疇之中。訂定這樣

的目標是因爲在現代化過程中，傳統文化逐漸流失，如何保存良好的傳統，並實現在現代生活之中是一大任務。同時由於國民逐漸自農業社會進入工商業社會，生活趨於物質化，必須改善精神生活品質。因此文化品味有待提升，以便與先進國家並駕齊驅。可惜由於這個目標沒有被領導者尊重，推行的實務常不免政治化的傾向。文化人頭腦不清楚，文化的解釋浮泛，目標浮動，是政府沒有具體成就的主要原因。

大架構思考

在大架構上思考，要先著眼生態。大家都知道環境生態是否妥善維護，是災難防止的基本條件。

前文中一再指出，做事的方式可分為三類：政治類、藝術類、設計類。政治人物為國家做事，原是人人的期待，但是在今天的制度下，政治人物居於高位的時間十分有限，他們被期待完成的大事則需要很長的歲月。因此他們所開出的支票只是浮雲過目。聰明的政治家會選擇有立即效果的事做上幾件，可惜這種事太少了。而他們經常會承接前任的政治後果，運氣好，可把前任的成就據為己有；運氣差，只能承接其惡劣的後果。這是無可奈何的。至於藝術家則是為自己做事，他的成功與失敗完全由自己承擔，雖然可能花費一生的歲月，累積成果，或有所成；真正有志氣的藝術家，是不爭一時的。他們所需要的是立定志向，不計成效，死而後已。半途而廢或轉而追求一時之利益，則屬自暴自棄，與他人無關。

只有設計家做事，所從事之工作雖有急於完成的期待，但並無嚴格的時間限制。他們所要設計的，總在可以允許的時空限制之內，換言

之，在他們可控制的範圍內。因此他們的工作總是被期待可以看到績效的目標。這固然是成事有利的條件，反過來看，也使成敗無所遁形、無可推卸。在很多情況下，他們常是在合約的協議條件下作業的，所以每一件工作都是能力的考驗。

這就是說，只有設計類工作是成敗分明，必須承擔責任的。這就是真正有事業心的人大多喜歡從事設計類工作的原因。凡是一個工作，不論其影響圈多大，有明確的成效指標，設計者就要有擔當、有識見；做不成也有承擔責任的心理準備。所以這類工作並不限於所謂設計業，在每行業中都存在，而每行業中都有這種工作。可是在我國的社會氛圍中，大家並不喜歡如此清楚的承擔責任，反而喜歡推託，在迷糊中打混，因此明明是設計類工作卻被推擠成政治類或藝術類工作。建築就是最好的例子。

建築原是很完整的屬於設計工作的範疇，設計的過程也都可以在完全控制之內，可是建築家都有意的把它移轉到藝術甚或政治的領域。這樣做可以把原本要負的責任推掉，把設計的成果虛幻化。建築界這種態度很容易被社會大眾接受，因為他們可以介入建築的決策，或對其成果表示意見。進入藝術領域可以使建築的評價模糊化，以難以評定標準的

藝術語言來規避嚴格的檢視。進入政治的領域，可以把決策推給未可掌握的因素。因此建築的成果就完全硬體化，只要按合約把預算花完，把建築完工，可以舉行落成典禮，就等於完成任務了。至於建築的價值判斷，很快就會被大家忘記。由於這種行業的習慣，所以今天的建築師的設計工作，並算不上設計思維作業。所謂設計只是畫圖而已，是很單純的不用腦筋的工作。

真正的設計作業，不一定產生具體的形狀，不一定有圖樣，其目的**是尋找方法去解決一個特定的難題。**比如八八水災造成南部山區很大的生命與財產的損失。用什麼態度來面對這個問題呢？修復被沖毀的道路與橋梁，整理被沖倒的房屋予以修建，是立刻想到的解決辦法，而且最合乎人道。但這是急救，並非問題的解決，因此它是政治性的作業方式，把問題交給未來，也碰碰運氣，希望大雨不會在近期內重來。可是政治家為減少民怨，非這樣急救不可。問題真正要得到解決，則非用設計式思維不可，那就是先要把問題分析清楚，認識災難之關鍵所在。第一步就是擴大思維的範疇，不能只看近前，所謂頭痛醫頭，腳痛醫腳。在大架構上思考，要先著眼生態。大家都知道環境生態是否妥善維護，是災難防止的基本條件。但這要檢討國土開發問題、地方建設計畫

問題，因此必然牽連到政治鬥爭。環境工程師會樂於做災難防護長期計畫，但他們沒有權力，得不到授權，只好把它視為政治性工程，先解決眼前的民間疾苦再說。

中醫治病，今天已經不流行了。因為他們的思考模式是先看全身。先在大架構上考察，再聚集在問題發生點上，原是治病之道，但所需時間很長，不見立即效果，大家都不願依賴。同時他們的醫道因無法很快檢視效果，醫生是否真有能力就受到懷疑。但中醫的式微並不表示全面觀察的方式是錯誤的。因為真要負起成效的責任，沒有環視周邊條件的眼光是不成的。至此，我要說明一下設計作業的層級性，來進一步辨明設計思考的類別。

下頁的這張圖是一些大大小小的Π形圖所構成。每一個Π，不論大小，都代表一個設計師作業思考的範疇。上面的箭頭表示這一設計作業所期望產生的成效。為什麼大大小小互相套起來呢？表示設計的範疇可大可小，一個設計範疇中可以有很多層次。圖上所示意的只是表示設計作業放大性質有不同的複雜度而已。

以建築這一行業為例。最內圈的ΠA代表建築的設計，也就是蓋房子，是很具體、有形的設計，原本有其評量的標準。可是它在ΠB之

大架構思考範疇

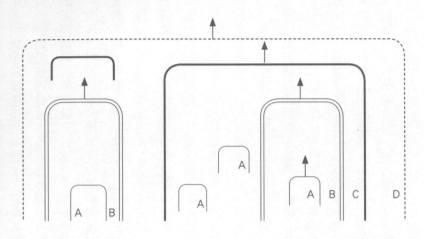

A 具體的設計範疇
B 設計的周邊條件
C 設計的外緣條件

內，這一層是周邊條件，也就是市街或周邊的環境條件。因為考慮這一層，設計的範疇就擴大了，設計者必須思考雙線內的範疇從事設計作業。因為B範圍不是建築師權力所能控制的，因此這樣的思考方式就增加了設計結果的不確定性。但為了達成更好的效果，周邊條件是不能不考慮的。

ㄇC是外緣條件所設定的範疇。在城市裡建屋，這就是都市計畫所設定的條件。都市建設屬於公權力，當然在建築師的影響力之外。我們可以在計畫法規限制內自由設計，不去理會它，但並不表示可以不受它的影響。比如我們常聽說，某處建了一座高樓，原本有很好的綠地景觀，沒想到，在他前面的低矮房屋，由於享受所謂都市更新的優待，也蓋了高樓，因此他的良好景觀就被犧牲了。都市更新的法規就是重要的外緣條件，它可以完全毀掉我們的設計成果。而它是我們無法控制的。

在這個之外還有一圈，是我所說大架構思考，在這個例子中，也許就是政治性思考。不同的政黨與市長，就有不同的都市政策，是我們所無法控制的。所以我把ㄇD用虛線畫出，顯示是無可捉摸的。這個意思是也在說明一個大規模的設計作業中，要有非常多的各層次的設計作業相扣連，才能達到原訂的目標。可想而知，大型的計畫是很不容易實現

的。有創業傾向的人要選擇其設計思考範疇大小適當，以可以在自己的能力控制下的規模爲原則。這也就是很多年輕人喜歡建築這個行業的原因。試想建築師可以有機會完成一些建築物，有多少都市計畫家完成一座城市呢？他們的時間大多花在口舌之爭上了，因爲他的工作在C、D圈，本來就是目標遠大又虛浮的一類。

話說回來了，設計者在固守自己的範疇，能有所成固然重要，卻不能忘記周邊條件所造成的影響是必須考慮的。設計者思考以成功爲要件，盡量不找藉口推脫責任於周邊或外緣條件，但不能忽視這些條件可能成爲成功的障礙，也可能成爲助力。這就是爲什麼「可行性研究」是設計式思考中極爲重要的步驟的緣故。

　　最近有一個消息，是教育部爲學生分發進入高中的命令反覆的事，引起家長的批評，可以做爲一個例子來談。原來初中畢業的學生經過測驗後，選擇高中，按成績高低分發志願考入的學校。原本是很單純的事，怎會出問題呢？因爲教育部好心要解決一個長年爲人詬病的問題，那就是家裡有錢的學生總因成績較好，考進著名的公立學校；而貧窮的學生勉強考上高中，也只好分發到學費高、辦學成績差的私立學校。高

中如此，大學也是如此，形成窮人越窮、富人越富的不合理現象。教育部明知如此卻無能為力，因為民主制度下考試取才是最公平的。

一般說來，窮人的孩子特別用功，是最流行的說法。在普遍貧窮的時代，也許有幾分真實性，可是近廿年的實際情形可知，富有的家庭，孩子比較可以專心讀書，成績通常比較好。窮人的家長勉強度日，缺少對兒女的期待，讀書成績較差。這個社會背景使得有錢人的兒女花較少的學費讀較好的學校，窮人的子女讀書的經濟負擔使他們不堪負荷，使家庭更加困窘，甚至念不下去。

好心的教育部長為了解決此一問題，索性表示公私立學校的學費劃一，私立學校的差額由教育部吸收。這是徹底解除窮人子弟讀書的困局的辦法。只要政府經費充裕，這未嘗不是解決之道。可是基測過後，學生登記分發，出現了一個問題。有些可以進入末段公立學校的學生選擇進入私立學校，出現志願進入私立的學生中有些來自富有的家庭。政府實在沒有理由為他們墊付學費，因而有些反對意見。怎麼辦呢？他們宣布了排富條款，即家庭收入不錯的子弟不能免學費。可是我的老天！他們原本可以進入公立學校，如今要他們出較高的學費，說得過去嗎？後來只好強迫私立學校自行吸收！

考試招生的入學政策

政治的決策 ——

（窮人比較多

富人比較少）　問題可以改變嗎？

學生的社會經濟背景 ——

（富學生功課好

窮學生功課差）　問題可以改變嗎？

公私學校的制度 ——

（公立學校辦學一般較好

私立學校辦學參差不齊）　問題可以改變嗎？

學費的決策 ——

找出公平合理的解決之道（窮人付費少

富人付費多）

這是有趣的設計題，毛病出在那裡？因為部長作慣了政治性決定，對問題的周邊條件沒有充分思考的緣故。如果認真的作設計式思考，就知道這個問題有複雜的社會背景，而且行之有年，無法有完滿的解決之道。我們的公私並行的制度來自美國，但美國的私立學校是高收費、高教育水準的貴族學校，公立學校制爲普及的十二年國教。我們的著名公立學校形同貴族學校，解決之道，除了被認爲公平、實際不公平的入學考試外，只有實行十二年國教一途。由於十二年國教不排富，所以部長全面補貼私校學費的辦法原是很合理的！有些政府官員反對，只是使此問題更加複雜而已。排富的規定會使中產人家的子弟受到歧視，他們失去選擇私校的自由，真正公平嗎？

我舉這個例子，只在說明原本是單純的問題，一旦思考周邊條件就變得複雜，正誤難判，且無法解決。再想多些，就政治化了，解決之道也只有訴諸政治力量了。一個設計的問題應該盡量具體化，也就是問題定義在可行的範圍內，使解決之道明確化。可是周邊影響不可避免，就應先行了解，設法排除其影響力。這一點做不到，就只有把它視爲政治遊戲了。

不斷評估的觀念

在教育上，設法發展出可以度量的評估方法，是教育界應該努力的目標，不應該只是在玩文字遊戲，自欺欺人了。

設計式思考的一個重要關節是有評估的觀念在心裡。為什麼說「在心裡」？因為既然是思考，表示還沒有實現。「評估」這一步，是一切完成之後才做的事，沒有實現當然無法評估。可是這不能當作藉口。在設計的過程中，在你心裡永遠有一個評估的標準，隨時拿出來比對，才能把設計做好。這是設計的特色，也是一般人應該學習的。

要怎麼做呢？讓我先舉一個例子吧！

大家都知道老一派的建築師要會畫，年輕一代的建築師要會電腦模擬，中年的建築師習於做模型。為什麼他們必須有這種能力呢？因為在設計的過程中要不斷的假想在完成後的情境，以便評估其效果是否達到設計的預期。今天在職業上通常把這些手段稱為「表達」，意思是讓業主了解，並接受設計的結果。其實在設計家本人的思考過程中，這種反省與評估是隨時都需要的。

建築原是用畫面來設計的，施工的圖樣很近似工程圖，無法從中看

出正在設計的建築的最後效果。我的那一代是以大模型為檢討工具的，所以在設計上很花功夫。在建築這一行中，其專業成熟的程度，除了設計的能力外，一定要有自圖面上做初步評估的能力。這是一種空間的想像力，是一種特殊的才能，我們通常把它稱為立體思考的能力。如果一個建築系的學生經學習也無法在腦海中把平面的圖面立體化，最好不要進入這個行業。因為他沒有能力在心裡不斷評估自己的作業。繪畫與模型只是補想像力的不足，所以到了最後的階段才用得上。徒手畫透視圖的能力一直是建築師所羨慕的，就是因為可以隨時作自我評估之用。

　　● 　　● 　　●

　　你也許會問，建築設計上必要的步驟在其他事情的作業上也同樣有需要嗎？答案是有需要。

　　我舉一個藝術教育的例子吧！教育部為了加強藝術教育，找了一群專家擬定了計畫，與九年一貫制的「藝術與人文」課程同時實施。這可以說是政府計畫中，理想與現實間距離相差最大的一件。「藝術與人文」聽上去是多偉大的名稱，可是與他們的計畫目標比起來，還要瞠乎

其後呢！我不知道是誰操刀寫出來的。

他們把目標定得太高，其中包括「探索與表現」、「審美與理解」、「實踐與應用」。舉其中一條「審美」來說，他們所列出的那些條文，如最基本的「接觸各種自然物、人造物與藝術作品，建立初步的審美經驗」第一條，不但國小的學生做不到，恐怕老師們都做不到。到了第二階段，同樣的，「鑑賞各種自然物、人造物與藝術作品，分析其美感與文化特質。」我認為這句話不但國中畢業生做不到，大學教授也未必做得到。

這些還不說，目標之後有十大能力，如果一一列出來，各位可能嚇一跳，簡直就是孫悟空，竟無所不能了。那不是藝術教育所完成的任務，簡直是教育家的夢想，從自我的發覺，到發現、創新、溝通、合作、探索、研究，直到獨立思考。有了這樣的本事，還要念什麼書？要高中、大學有何用？初看上去，實在太理想了。

為什麼可以寫出這樣的大話？因為教育界似乎有一個積習，就是話說得滿，但不必兌現。不是有一句「十年樹木、百年樹人」的話嗎？教育的效果要百年後才看得到，是沒有兌現的可能。一張支票開出去，銀行倒了還不兌現，不是等於廢紙嗎？所以票面額開大一些討人喜歡，反

正是空頭嘛！其實世人做事，大多持有這種態度，提出承諾時，並不考慮能否實現。不必百年，三年五年，物換星移，大家對承諾早就淡忘了，誰還有心去翻那舊帳？若不是最近藝術教育委員會重新運作，把舊檔找出來看，當年對九年一貫制的期許，誰會想起當年曾做過這樣大的夢？「藝術與〈人文〉」已成文化界群起指責的對象，誰又會站起來衛護當年的偉大理想，承認是他的主意呢？

關鍵是什麼？是寫此計畫的人不必起實現的責任。他們不但可以把目標訂得天高，而且還可以大方的提出「教學評量」的原則與方法，還要求老師們使用量化的方法。至於這些方法執行有無困難，評價的標準在哪裡？他們可以完全不管，只說些空泛的專門字眼就可交代了。所以評量就視同具文，從來沒有執行過。一個完全無法評估效果的計畫，其成效是絕不可靠的，很容易流為政治口水。

如果當年撰寫計畫的人有責任評估其成效，他的計畫觀念就會現實得多。因為他知道，若不認真判斷專業計畫的可行性，到頭來會遭遇失敗，他要負責。這就是我在前文中為何一再強調一個成功的設計必須有可以全權負責的人。找幾位教授，不論名氣多大，把計畫經費報銷，寫出一本好看的報告來，就拋到腦後去了，能稱得上計畫嗎？

說到這裡，我必須指出評估不是簡單的事。評估必須有準則，也就是判斷正誤的標準，沒有這一套標準是無法評估的。我們前面說過，建築師在設計的過程中可以不斷的進行評估，隨時判斷是否合乎原定的標準。他可以這樣做的原因是他胸中有一把尺，知道何為對，何為錯。所以他用立體圖也好，用模型也好，都是把當時的構想與標準相比對，看是否可以滿意。如果他胸中沒有這把尺，做模型有何用？畫立體圖又有何用？

以一般建築的判斷來說，建築的美感與功能是其主要目標，其判斷標準，對成熟的建築家來說，是存乎一心，不必多加討論的。所以建築師是否有創造力，就要看他利用空間的想像力，把他自己的價值標準利用在不斷修正設計上。所以他必須是美感與功能判斷的老手才成。

可是比較複雜的事務，在達到目標的途徑上，為求安全的解決問題，必須先建立很清楚的準則。有時候必須經過相當科學的研究，才能掌握評估的準則。以藝術教育來說吧。前文提過，目前教育部的白皮書上認定審美能力的第一步，是「建立初步的審美經驗。」如果不是一句

空話，就要有評量方法。不論用什麼評量方法，都要有判斷標準。他們在評量上說了些空洞的話，其實最簡單的辦法還是學校經常使用的考試，不論是口試還是筆試。問題是何謂「初步的審美經驗」？是否意為學生都可以判斷何者比較美，何者比較醜呢？也就是審美判斷吧！否則「經驗」怎麼看得出來呢？如果不是審美判斷又是什麼呢？

很顯然，執行評量作業的教師，對於美感一定要有一把尺去度量學生的答案或作業。負責任的報告撰寫者，應該把評量的方法與標準清楚的交代，使教師們都可以熟練的執行，簡易的評分，如同數學運算的試卷一樣。教師們如果沒有這種能力，應該受嚴格的訓練。

如果審美經驗與判斷無異，可想而知，就是要建立美的標準，怎樣才算美，怎樣才算不美。把美當成科學，這並非不可能，但要在藝術教育界得到共識並不容易。然而在設計界得到共識就不是那麼困難。所以我曾建議把美感教育與藝術教育分開，讓藝術教育只負責創造力的培養。另一種解釋是把審美經驗視為美感的描述。用什麼語言來描述美感呢？比如「崇高」與「悠遠」、「典雅」這類字的體會是小學生能感受的嗎？這可能超出國小學生的能力了。因為美的經驗是與生命的體會相連的。另一種解釋是把審美經驗視為美感的描述。用什麼語言來描述美感呢？比如「崇高」與「悠遠」、「典雅」這類字的體會是小學生能感受、描述的嗎？

實際上，我們在社會上做事，選擇工作時就有兩大類，一類是簡單型的工作，不確定的心思少、努力工作即可；另一類為複雜型的工作，則完全相反。這樣分類無關乎職位，與工作的性質有關。比如學術的研究或農作物的經營，是很高級的工作，卻屬於單純一類。只要努力求知，有一定的天才，就可以成功。又比如小學的教師，在一般人心目中並非高級工作，卻屬於複雜一類，因為要做好老師需要很多條件，一時也說不清楚。只在教室上課是起碼的責任，並不表示完成了任務。

這兩類工作的基本性質的差異，就是成效評估的難易。科學家與工程師受人尊敬，因為他們的工作目標明確，更重要的是成效很容易評估。高級科學家非一般人所可以了解，但在科學界內卻是透明的。所以中央研究院中那些地位崇高的院士都是科學家。很多年輕人願意進入科學領域也是因為這種單純的性質。一旦成功，其地位是不會動搖的。可是藝術界就不同了，藝術家在一般人心目中，由於工作目標不明確，又無清晰的評估標準，提到他們時多少帶些譏諷的味道。試想在台灣，張大千的地位多麼崇高！可是藝術界仍有很多人不承認他的藝術地位，甚至否定他的藝術價值。難怪文化界一直希望政府設立等同中央研究院的藝術院來尊崇藝界元老，政府遲遲不願有所行動。

問題繫於評估標準上。複雜性的工作是成效不易評估的工作，常常是費力不討好的。小學教師就是辛苦工作不為大家欣賞的例子。問題是，這種情形能不能改善呢？必須承認涉及美與善的判斷，很難一清二楚，但是在文明社會中，我們必須相信，我們可以把不確定的因素逐漸改變為確定，而不是一直迷糊下去。我們應該擔心的反而是不再相信自己的思辨的能力，認為涉及於價值判斷的事是無法解決的。在教育上，設法發展出可以度量的評估方法，是教育界應該努力的目標，不應該只是在玩文字遊戲，自欺欺人了。

提倡設計式思維的原因之一就是主張凡事都要考慮成效評估方法。如果一家汽車製造廠不知如何測試它的成品的性能，能在市場上混得下去嗎？做任何事，要成事，先要有成效檢視的方法。開小館子能否成功？其評估是大家的味蕾。為什麼辦學校，成效常繫於學生升學的比例呢？因為這是最容易的成效評估法。只是開館子確實以滿足味蕾為主要目的，辦教育的主要目的卻並非應付聯考。美國的大學入學重視老師的介紹信是很有道理的。

如果把設計作業的成效，設定在評估標準的建立與執行上，應該是

相去不遠。如果把目標視為靶心，評估就是一把尺，量度子彈與靶心間的距離。也許我們的槍法有限，不能正中紅心，但至少是有方向，有評量，可以使我們自我檢討，知所改進。如果連這種心思都沒有，就等於亂槍打鳥，只是一場遊戲而已。

我要怎麼檢討我工作的成效呢？永遠是設計思考的核心問題。

卷二

科博館規劃案

人文性計畫中，主事者必須有一種覺悟，在遇到問題時不輕易下結論。

再大再急的問題都要經過思索與判斷，不能依常例為之或逕行放棄，事

情都可能有意想不到的解決方案，出乎你的意料之外。

典型的設計步驟中，最重視解決辦法一環。這是創造力發揮的階

段，自心理學上說，靈感是創造的契機，理想的創造者是隨時會有靈感

的人。但一般人通常被俗務蒙蔽，靈性不顯，所以對問題想不出神奇的

解決辦法。

訓練設計思維的辦法之一是先關閉一切負面的判斷，向樂觀的方向

想，盡量「異想天開」，把可能的點子想出來，先不要想「這個不可

能」，「那個不可行」。等把點子都想出來，列了一大堆，再去判斷其

可行與否。他們稱這個過程為 Brain storming（腦力震盪）。震盪得出的

結果，進行理性的判斷的步驟，則稱為可行性分析。經過分析後，再在

判斷為可行的方案中選出一項，稱為最佳選定。

這樣的步驟實施起來非常困難，比較適合有創意小組的設計公司，

政府機關的體制很難採用。政府或大型企業組織在面對問題時，依靠有

活力的領導人，也是負成敗責任的人，以及他的核心幕僚，或顧問的諮詢。所以政府的機構之成敗完全看主事者的處事能力，也就是他設定目標，建立準則，並解決問題的能力。在這種情況下，解決問題包含了自解決方案的尋求，到可行性判斷在內。

所以在人文性計畫中，主事者必須有一種覺悟，在遇到問題時不輕易下結論。再大再急的問題都要經過思索與判斷，不能依常例爲之或逕行放棄，都可能有意想不到的解決方案，出乎你的意料之外。也就是說，創造性思考的過程可以縮短，但這些步驟是不可省略的。

下面讓我以自然科學博物館籌備的經驗來談設計型思考的第一步。

一／從願景到目標的建立

話說在民國六〇年代中，政府在十項建設收效之後，提出十二項建設計畫，包括了文化建設。有趣的是，文化建設項目中居然包含了科學

博物館三座。在當時，政府尚沒有文化會，如果已有文化單位，這件事就不會發生了。由教育部主管文化，設置科學博物館是很自然的。

由於政府沒有設計的觀念，所以在計畫中是沒有願景的描述的，更不用說具體的目標了。教育部負責擬定計畫的官員是施啟揚次長，是受了中興大學教授陳國成的影響。因為在當時，知識分子認為經濟初步發展成功，要再上一層樓，必須提高國民的科學素養。知名教授如沈君山、劉源俊在報端發表評論，認為科學館是西方現代文明的里程碑，有立即設置的必要。陳教授在他的《自然》雜誌上具體的提出設館構想，施次長是他的學生，自然受他的直接影響，這個計畫就出現在文化建設計畫中了。

整體看來，這個決定是正確的。但是做什麼？要怎麼做？可說一無所知。這時候，政府的唯一辦法就是辦理出國考察。考察的標的不難尋求，只要駐外單位打聽一下就可以列出來了。但是由誰去考察呢？考察些什麼呢？就是大問題了。由於政府沒有設計的概念，在他們看來並無問題。只要主事的長官帶領承辦的下屬，再帶上幾位相關的學者就可以了。至於考察的內容，只好看了再說。可想而知，這種考察只是浪費公帑是不待言的。當年科學博物館的考察還算謹慎，陳教授為教育部擬了

一個影子組織，三個館分別由海洋學院、中興大學、成功大學三校的相關主管來領導，所以三校均派員參加，因此區在下也以中興理工學院院長的身分應邀參加了。

為什麼說是浪費公帑呢？這樣浩浩蕩蕩的十幾人的考察隊伍，除了帶隊的次長實際參與計畫相關之外，其他人是沒有任何責任的。政府與他們之間互相並無承諾，也無任務，回國後就一哄而散。過不多久連次長也調職了。這就是政府的此類考察，師出有名卻實為觀光旅遊的緣故。如果有點設計頭腦，效果就不至於如此了。

到了八〇年代，政府在這方面略有進步，因為有了公共工程委員會，開始引進一些工程設計的概念，提出的辦法是「先期規劃」。辦法是有了基本構想之後，就委託一個機構或學校，做一個建設計畫，經審查過關後，做為以後實質建設的方案。這個辦法因仍然不屬於設計思考，所以仍然是失敗的。只是這樣做，官員出國旅遊改為受委託者出國旅遊而已。由於這種考察與計畫之間的關係並不明確，到最後，先期計畫大多被執行者拋棄，計畫報告與未來的實質建設間並無法定關係，不用說，一切費用，包括考察，只是供學校教授們師生習作而已！

話說回頭，當年的考察隊伍中，只有我一人真正用到了考察所得（也只有我提了考察報告），真正參與了科學博物館的興建。這真是運氣。政府因為經費不足，決定先興建一座，就選定了陳教授所在的中部，並依他的建議，中部為自然科學博物館。按照影子計畫，這個館是應由我來籌畫的，陳教授將為我的主要幫手。其他兩館延緩多年，人事全非，參與考察的人去了哪裡，已不得而知了。

總之，行政院通過了計畫，施次長經過我同意後上報，不久就收到孫院長的聘書，由我兼任該館的籌備處主任。就任之後第一件事就是仔細看了陳教授的建館計畫的建議，覺得他沒有經過設計式思考，只是在有限的經費內建一個小規模的標本館而已，無法反映任何願景與目標。自此我知道，我的責任的第一步就是要為這個建館計畫找到建館目標，並得到政府的批准。

其實我對科學博物館有我自己的看法。我在一九七六年曾翻譯過一本《文明的躍升》，是用科學史來看人類文明的進步，文化界反應良好，使我自始就認為科學館應負起相當的文化提升的任務。我有一個模糊的願景：希望台灣的民眾多來科學館參觀，少去土地廟燒香。所以先要為科學館定一個任務，也就是大方向。

說到這裡，我要先指出「先期規劃」是浪費時間與金錢，乃因為政府對建設計畫缺乏願景。計畫目標必須有決策者敲定，所以官定的主事者是必要的。沒有主事者參與的先期計畫，充其量只能提出經費的預估供上級政府參考，計畫的本身很容易為後來的主事者丟棄，因為主其事者為負全責，必然有自己的願景與發展概念。

我有了科學人文化的願景，要落實為建館的方向還有一段距離。當時知識界的輿論只能強化我的願景，對實際建館的目標尚有落差。後來我請沈君山為籌建委員，他不願參加，在經建會開會面請教時，發現他設想的科學博物館不過是當時西方流行的科學中心。而陳國成的構想則是傳統標本館式的機構。兩者南轅北轍，都不是國際博物館界與學術界所知道的科學博物館。自然科學博物館既然是我國第一座正式科教機構，應該具有完備的組織與學術研究功能，再以當代的展示與教育觀念完成我們的科教願景。為此，我必須對教育部與經建會進行說服工作。

有了基本概念，我先廣徵大家的意見，發問卷給中、小學教師，發函向國外著名博物館館長請教，並在籌建委員會上再三討論。幾個月後，就把建館的理念落實在目標的層次。

建館理念的總主題：人與自然

所闡釋的三個目標，期望使民眾探索──

1. 人類軀體與心靈。
2. 林林總總的自然界。
3. 人與自然的和諧關係。

這些目標是要建立在科學的研究之上的，雖然外顯的形式是展示，政府與民眾所關心的也只是展示。要達到這些目標，這座博物館必須涵蓋傳統自然史博物館的三個領域，即生物科學、地球科學、人類學。而且要包含原不屬此類博物館範圍的數理與人體科學。

到此，對於我們要做什麼，已經有了明確的答案。可是這樣冠冕堂皇的大標題，加上國家博物館的形象，似乎尚缺乏一些說服力。主要是因為教育部原先計畫的經費只有六、七億。在當時可以建一所小型學校，他們無法想像，在他們心目中不過把植物園中的科教館略略放大的一座館會建成怎樣的規模，為什麼？

要知道，當時的官員，自部長到承辦員都不知科學博物館為何物，看了我的幻燈片也沒有概念，偏偏博物館這種機構在美國屬於慈善性事業，多由民間基金會支持，它的本身不但無法營利，而且是全賠的！美國博物館協會規定其會員館不得向觀眾收門票，或由觀眾樂捐。他們是靠賣店（或稱禮品店）賺取一點小錢來貼補一些。如果不是有具體可以評估的目標，使官員們有所感動，只憑空洞的願景是難有說服力的。

我在心裡盤算，一個實質的目標，拿得出的數字，必須在我的腦中形成，但不能形之於文字，只能在口頭報告時說出。我用各國參訪所得的資料，漸漸有了明確的觀念，產生了兩個「一百萬」的數字。第一個一百萬是開館後的觀眾人數的底線。這個數字在今天看來似乎不多，但在民國七十年，國內各博物館觀眾只有每年幾萬人，百萬是可以感動人的數字。在當時，歐洲的主要博物館之觀眾大約都在百萬上下，只有美國的千萬人口大都市的大型博物館可以達到數百萬人。自百萬起跳應該也是高目標了，請記得台中市當時的人口尚只有幾十萬呢！

這樣設定的目標，要努力達成，會影響後面作業的方向，也就是要觀眾取向。這是我所體會到的新時代博物館學中的基本價值。而此方向

導致很多新的課題，容後文再述。但在建館過程期間，又遭遇到反對者的質疑，為我的籌備工作增加了些困難。

另外一個「百萬」，是指館的收藏標本數的目標。我既然在目標中聲明要建立一個在學術界屬於國際級的自然史博物館，一定要有豐富的收藏。可是在這方面，自零開始，是無法與有數世紀歷史的歐、美博物館比較，他們動輒有上千萬的標本呢！我怎麼去定這個目標呢？

只有向東方找例子。為此，我又去了一趟日本。日本的國立科學博物館是亞洲博物館的領袖，創建於十九、二十世紀之間。可是我考察他們的收藏庫，發現只有一百多萬標本。日本的國立館是非常官僚的，詳情問不出來，而館長是卸任的文部省次長擔任，只能陪著喝杯茶，語言不通，一問三不知。可是在東京，我遇到一位日本科學博物館的專家，尾崎博先生，對我幫助很大。

尾崎教授告訴我，很高興知道在台灣要籌備一座大型自然科學博物館。日本的國立科博館一直沒有國際的地位，就是因為自建館開始，在收藏上沒有遠大的眼光，沒有設定國家級的目標，所以一直到今天，日本在本土上的生物學研究還要到大英自然史館要求借用標本。他知道這個工作不容易，但開始時就應下定決心，自本土標本開始，溯及於鄰近

地區，建立一個生物研究的標本總匯。

這位老朋友在科博館建館完成後就過世了，他的話讓我非常感動，所以在收藏量的目標上要力求高標準。可是向政府報告要怎麼擬定呢？東京國立科學博物館已有近百年歷史，確實少了些，但是我們自建館至設立收藏研究單位，應設定怎樣的數字呢？與日本友人與顧問專家委員私下商量，他們同意，以十年內收集百萬標本的目標，應該是適當的。希望十年之後可以更快速的成長。

我把這個目標寫在公文裡，可惜大家不太在乎這些。為了完成這個目標，我在後期的建設中，保留龐大的庫房，以供收藏。但是開館以後，政府與後來的主事者沒有很在乎這個目標，所以到二十年後才約略達成。

至於第一個目標呢，我們在民國七十五年元旦第一期開館時就已經達到了。第一年的觀眾人數到達一百五十萬，好評如潮，政府對科學博物館的發展滿懷信心，不但後期建設經費不成問題，連其他友館的建設計畫也很輕易的通過了。而以科博館的要求標準加碼過關。

至於問題的解析部分，讓我們在後文再詳細討論。

二／尋求可行的解決之道

在設計型思考中，一旦決定了目標，也就是努力的方向，就要對整個問題加以了解，以便尋找解決之道。為什麼要設計呢？因為我們在某方面產生了問題，要想辦法解決，所以才需要設計的作業，以解決問題，所以設計的目標與充分的理解問題是同一回事，了解問題的所在，就是目標之所在，如同打靶時的靶面一樣。

在大型人文性計畫中，涉及的問題很多，自細部的問題分析著手，很容易迷失大方向，所以改用目標的擬定來著手。以本案為例，如果以問題分析開始，就要從學者們所提出的設置科學館的理由開始追究。這是最高層次的問題，引發最高層次的目標。

問題是什麼？

‧台灣的民眾缺乏科學素養。（Problem）

這樣的問題轉過來為目標時要怎麼陳述呢？

- 提升台灣民眾的科學素養。(Objective)

- 若能解決了這個問題，那種情景就是我們所說的願景：

- 台灣民眾都有了足夠的科學素養。(Vision)

其實問題的陳述、目標的擬定與願景的描述是相同的，但是這些都是有層次的，推演到較低層次時候，就要面對較具體的問題或目標。在上章中，為了節省篇幅，我們直接進入自然科學博物館的目標層次，所以對「人與自然」的深度理解是民眾科學素養在自然館的建設上所訴求的目標。至於其中的內容則是對這個目標的說明而已。

話說回頭，如果分析問題，在最高層次是不容易的。台灣民眾缺乏科學素養是很明顯的，所以有很多女大學生失身於神棍的例子。但要分析，知道缺少什麼，怎麼缺少，有無從著手之感。政府的科學館興建計畫就是對此一問題的回應。這一解決之道的假定是，未來的科學館可以吸引大量觀眾來館，接受科學知識，因而改變他們的生活態度與思想觀念。

具體的尋求達到目標的手段，必須回頭看看有些什麼問題，分別找到解決之道，也就是所謂解決策略。**我當時所面對的問題是什麼呢？**

第一，我完全沒有收藏品。歐美的博物館是先有收藏品才建館藏之，並把最精采的東西予以展出，而且是因展品所引起的好奇心才有開放的必要。我們自零開始，難道只建一個真空館嗎？沒有標本可以達到展示的目標嗎？怎麼吸引觀眾呢？

對於這個問題，我雖胸有成竹，卻也曾寫信向幾位國外著名的館長請教，很多館長認為沒有收藏品就沒有必要建館，但也有少數認為，沒有收藏品反而是建設一座全新博物館的機會，他們雖沒有說得很清楚，我大概了解他們的意思。解決這個問題有三條路可走，我在晚上深思，寫在紙上，分別是：

（1）向國外著名的博物館借用重要展品。

（2）以說故事的方法，製造展示品與模型。

（3）利用學校的科學教師，講述科學模型。

在當時，這三個方法國外都沒有用過。我自己覺得都有些可行，但不免嘆一口氣，新創真的不容易呀！

第（1）項並非全不可行，雖然依靠別人，但是我在博物館界遊走時，

發現這是一個非常團結的行業，有問題都會盡量幫忙，而且常辦特展，半年就更換。如果我們借用大館的特展做我們的展覽，安排得好，應該可行，而且省掉很多麻煩，有高水準的展出。

第(2)項的思維來源是外國盛行的科學中心。科學中心的展示極少使用昂貴而脆弱的標本，使用的是用來做教學道具的裝置與模型。這是沈君山等所設想的科學博物館。這種觀念發源於法國巴黎的探索館，盛行於美、加。我為了籌劃科博館，收集資料，幾乎都走遍了，但是這些著名的科學館所展出的都是零星的實驗裝置所發展出來的。所以雖然在教育上很有效，卻失掉博物館所應該傳播的理念。我想，如果我們可以使用科學中心的展品製作方法，卻把眾多展覽品連成一個故事，豈不更能達到我們想傳達的目標嗎？這也應該是可行的吧！

第(3)項也是我去巴黎的探索館中看到的。他們的有些展示裝置是觀眾無法了解的，或與化學或物理實驗相關的教具，都有一位教師型的解說人員仔細說明。展示場所如同小教室一樣，觀眾都認真聽講，也可動手試試看。如果把我們的博物館做成一些有趣的參與式的小教室有何不可？應該沒有什麼不可行吧！

我思考了幾天，覺得作為建館的主體，向政府提出正式計畫，只有

（2）項是適當的，（1）、（3）雖均可行，作為附屬計畫是可以接受的，（1）可以是特展空間，（3）可以是教育空間，但大批觀眾進來，他們應該是進入有系統、有章節的故事所構成的主題展示。因此主題展示的觀念就形成了。我在顧問委員會中提出此一構想，並請各委員就自己的專業提出可以講述的故事，幾個月後，收集了三十六個之多，就上報教育部了。即使沒有收藏，我們也可以做出一個大型有特色的博物館來。

問題之二，是我們要先建館舍，怎樣才是建館舍的最佳策略呢？世界著名的博物館大多是宮殿式的，若不是專制時代的宮殿所改成，就是新建的假皇宮，而且大多是建築在博物館設立前已存在。我們該怎麼做呢？正確的國家博物館意象與大眾使用的功能都是思考的重點。我是學建築的，對於這個問題有我的看法。因為問題的解決無非是三個選項，我與顧問與教育部新上任的次長略交換一下意見就決定了。這三個選項分別是：

（1）建造一個炫目的造型，再考慮空間的利用。

（2）建造一個現代的中國宮殿。

（3）採取現代功能主義的態度。

第(1)項，建築界的反應最為熱烈，可是在當時，建館的經費與土地的取得都尚在努力中，未知的變數甚多，使用有限的經費做造型是很不實際的，何況即使志在拉風的建築，勢必要國際比圖，在當時，政府與民間都不能接受。第(2)項，建築界反對，但國外重要的科學館都有一個古典的外殼，建一座考究的宮殿也是說得過去的，但略加討論，大家都認為既然提倡科學，就不要再用假骨董了。

很自然，只剩下現代主義的建築一個選項了。在當時的情勢下，這是唯一的可能。這是在經費上最節省的方式，也是可以分期、分段建築的方式，同時也是利用室內空間最經濟、最有效率的方式。我個人還相信大型的公共文教建築，應該與民眾的活動空間有適當的配合。比如廣場與通道，與都市空間融為一體。

問題之三，其實也是我在大目標決定的同時所面對的，就是建館的時間表的決定。

在民國七十年我所接到的聘書上，孫院長特別批示要在三年內完成。這在無人手、無土地、無預算的情形下，是完全不可能的。但教育部帶來的壓力是盡量加速。以今天政府作業的速度比較，當時處理的速度真是超快的了。但是台中市政府負責提供的土地，只徵收到一角，其

他的大部分還需要我與省主席的關係去替台中市要求墊款買地呢！曾市長認為一座博物館能有多大，有三公頃左右就足夠了，後面可以慢慢來。但是我不可能把一座大館建在公園的一角，後來的市長都是很明白的。這成為我採取分期建設的具體理由，政府不能不接受的因素。

還有其他兩個原因，使我不得不採取分期的策略。

教育部所承諾的經費是有限的，除非經建會同意我們的三十六主題的發展計畫，這個館成功的可能性是極微小的。如果我提一個分期計畫，第一期花錢有限，教育部與經建會都容易通過，至於未來的發展，則看第一期的社會反應再來決定，是否可以迅速獲得批准建館的方略。

另一個原因是，把一個教育部計畫中的小館，改變為國際規模的大館，是在我接任籌備主任時所擬定的目標，這樣的目標在政府中的有力人士，如受人尊敬的李國鼎先生都抱懷疑態度，費驥甚至公然反對。我必須在分期計畫的第一期一炮打響，使反對的聲音消失，否則我擬定的高目標就會遭到否決。這是一種自我挑戰性質的計畫，是我的自信心的自我考驗。我要造成一種他們無法反對的情勢。

所以在送計畫到經建會之前，我已決定把第一期當成整體計畫的前餐，必須做得很可口，引起他們再吃下去的胃口。所以我走訪美日等

科博館第一期建築工程，於1985年。正式開館於1986年元旦。
（正面所見是科學中心，旁邊是太空劇場。）

　◉　科博館規劃案

地，決定了太空劇場的計畫，不但要在吸引力上不輸外國，而且要比他們多些太空教育功能。這個提案，我走遍天下，比較各國的產品，以最少的經費，最短的工期做好，以報答俞國華主委的支持。太空劇場與科學中心合併開幕時，獲得很大的成功，觀眾大排長龍，媒體也跟著興奮起來，果然使後期計畫得到廣泛的支持。費驊雖然堅決反對，他設下的陣線也被我突破了。

第一期開幕後，我要面對第二期建設的問題，在我的建設計畫中，第二期是自然史相關的幾個主題，是本館的核心部分，是不容易做好的。由於我們選擇了以功能為主，觀眾取向的建築原則，必須在建築設計時先有內部軟體的設計，所以在第一期進行時，我已經思考怎麼做好這期展示了，第一炮打響的目的，就是要支持第二期可以順利開始，所謂國際標準，指的就是這一期的水準。

在下章中我們討論到，所謂水準就是評量標準，而在展示設計中維持準則要求的水平，我選擇的辦法是找到一個各方面都達到標準的設計師。

問題是怎麼找到理想的展示設計師？當時的台灣並沒有我所擬定的故事式展示，只能做室內設計。有人提到，還是先訂出各主題的面積與

順序，把建築建起來再說。有人提到國際比圖的可能性。經過再三的考察，我們必須有一位第一流的設計師，自概念性的規劃，負責到詳細的展示設計完成。開始時是作為顧問，幫忙建築空間的初步規劃，其次是展示設計作業，最後是監造，保證高水準的施工，並協助驗收。要做到這一點，有些困難必須克服。

(1) 當時國內公訂的設計費率很低，國外的名家必須要求數倍的報酬。

(2) 自國外的數量較多的名設計師中，用何種方式選拔一位我們最需要的專家，可以完成我們的目標。

(3) 國外設計師為了製作水準，常要指定製作廠家或專業者，我們國家有公開招標的規定。

面對如此不易克服的難題，我幾乎要放棄。可以藉口費驊反對，退卻到學校裡教書去。可是在蔣經國時代的政府，只要有理想，問題還是可以逐一解決的。經建會幾乎都可以經過衡量作出例外的許可。我把問題提出，要求他們決定是否需要第一流的水準，或退回台灣本地的水

準，他們決定破例，要求高水準。這是政府對我的信任。

經過我自美國、英國設計界的訪問、考察，辛苦的拜訪了若干設計家，最後決定邀請英國的皇家設計師葛登納為第二期的總設計師。因為我參觀了他的設計作品，覺得最合乎我們要求的標準。

在一個大型計畫的過程中，會遇到層層的問題，思索每一層次的問題之解決之道都是一個獨特的設計課題。因此在自然科學博物館建設的十年間，有多種問題可以作為案例在此討論。為了節省篇幅，我只舉三、四期建築解約危機為例，來說明我的解決之道。

科博館的第三、四期在經費上超過前兩期的總和。我既突破第二期的難題，應可圓滿達成任務，三、四期原本打算留給後來的人去傷腦筋，可是教育部李煥部長認為應該一鼓作氣，迅速完成。等經費順利取得後，我協同建築師很快完成全館的設計，為了很快施工，就以劃定各主題面積與順序的計畫方式進行設計，並順利發包。可是因為改變公園用地為機關用地，又因地權歸屬的問題，花了一年時間才能開工，而在此期間，物價波動，營造廠發生財務困難，無以為繼，眼看做不下去了。這是我們面臨的最大挑戰。

找對問題加以分析，知道確是困難重重。

營造廠希望本館同意延長工期，政府予以救濟，調整預算，讓他們把工程做完，避免宣告破產。這是一條最平和的路，但因調整預算困難，迅速完工的承諾就做不到，而且完全沒法預計何年何月會完工。未來的命運未可預期。

我希望解約，重新發包。經過商討，這個方式遭到很多友人的懷疑。首先，營造廠為了求存活，一定會找理由拒絕，並走上訴訟一途。我國的立法是大家很熟悉的，經年累月的調查、審問不說了，拖上十年八年是常事。有人還舉同類的訴訟實例證明，建築案幾乎等於廢止。

重新發包的另一個問題是經費。即使解約，已破產的營造廠留下來的債必須有人償還。物價既已上漲，再發包時，標價必然上升，誰來付此差額？部長已經易人，何況增加經費必須通過經建會，後果實無法預料。

凡有工程解約的問題，必然有黑道介入。因此會使未來招標乏人問津。我原不相信，但此時有幾位立法委員與監察委員介入，都想分一杯

羹，使我不敢小視這一個因素了。教育部長都感受到壓力。

我思索良久，知道如打算在我任內完成自然科學博物館的計畫，使自己了無遺憾，就必須走冒險解約一途。在設計型思考中，作一項選擇，必須經過理智的評估。我首先判斷，解約後即使失敗，也不會比不解約更差。其次要考慮有沒有成功的條件。我衡量，解約原是理所當然的，其難處全在人事。遇到人事問題，只要主其事者站得正，立得直，應可突破難關。我血壓因此上升，但信心卻十足，覺得穩操勝算。走上這一步，必須確定不會走上法庭。我查閱他們施工期間的紀錄，覺得已不只一次幫他們忙。我又不曾收過他們的禮，知道已贏得他們的尊敬。所以就反過來求他們與我解約，請他們為我想想。老闆來哀求，我告訴他，只要他們提出何時完工的具體計畫，我就可以同意。他聽了我的話，就乖乖的同意解約了。

下一步是重新開標的問題，我是建築界的人，曾有與營造廠合作的經驗，認識一些正派的營造廠，希望他們一定來投標，或邀他們的朋友來投標。他們都明白有此風險，但願意幫忙，並面對可能遇到的麻煩。我知道多年來培養的情意，是解決問題的利器，我再三感謝他們，甚至經費問題也要靠情意解決。再發包短缺了些經費，我私下計算，知道解

約後，營造廠與保險公司的合約中有賠償損失的規定，該公司所應賠償我們的錢勉強應可彌補此差額，但是他們總是找法律漏洞，設法免賠，或減數。我動之以情，告訴他們我的需要，對他們來說，不是大數，也就痛快的理賠了。

這個大問題總算得到解決，正式開工了。正在趕工的時候，又有一個問題產生了。經建會負責我們的計畫，發現展場面積龐大，將浪費很多能源。就命令我們施行儲冰式空調設備，以便晚上離峰時利用電力製冰，供白天使用。這是在當時很先進的觀念，當然應該採用。只是我們的建築師所提出的報告卻頗不樂觀。

我們原提的預算是按照台灣一般做法估算的，儲冰式是新技術，所需經費要高很多。建築師所作的研究，各國的系統都不相同，但都不便宜，當然不是不可以申請更多預算，曠日費時，我必須一鼓作氣，讓科博館一直在民眾心目中留下清新的印象。

不但如此，建築師所推薦的外國系統中，必須在博物館空地上建一座相當大的儲冰室，我們實在不願意在建築與建計畫中再次變更。

正在此時，那位在前階段打算利用解約，找到弊端強迫我把工程由他承包的某民意代表的兒子，沒有得逞，悻然而退，這次又來了。他聽

到我們因為儲冰式空調系統遇到麻煩，他又打算來包工程。總務人員向我報告時，我靈機一動，就請他來商量。說不定他帶來問題解決的契機。

他有能力承包這樣先進的工程嗎？還是掌握了外國公司的把柄？都不是，他坦誠的說，他要為我介紹工業研究院的團隊，他們正在研究改良式的儲冰系統，我聽了半信半疑，就由他邀請該團隊來館做了簡報。

由工研院專業的團隊所研究的系統，適應國內的情況，似乎可以解決大部分問題，特別是不再需要儲冰室的興建，可以安置在建築物的筏基中。只要略改變一些筏基的分隔就行。看上去這些專家的信心十足，雖然建築師尚有些保留。我對工研院略有了解，而且覺得有支持他們的責任，心頭已決定交他們辦理，但是他們所提的經費需求仍然偏高。我想他們是財團法人，既然可以支付介紹人費用，必然在預算上仍有壓縮的空間，因為他們是研究單位不是賺錢的事業。

想到這裡，我請那位介紹人到辦公室，告訴他我的預算數，如果他可以接受這個數目，就可以委託他代辦。他欣然接受，過了幾天就把我的問題解決了。科博館是大型國家機構最早使用儲冰省電的單位。

三／評量準則的觀念

在設計形思考的模式中，有一重要的觀念就是評量。這是說，我們在努力解決問題的過程中，有沒有可能達到原定的目標，必須隨時注意是否符合評量的標準。如果沒有這一步驟，只是一味的努力去做，到最後所完成的，可能遠遠不如我們的預期。

舉個簡單的例子，近來文建會推動生活美學計畫，有兩個具體的工作是「提升地方視覺美感」與「生活美學主題展」，前者由地方政府提出計畫，後者由公私展示單位或博物館提出計畫，經文建會的生活美學理念小組通過後，予以補助並實施。這些計畫在審核期經多次討論，凡通過的大約都有可能成為範例，對公眾美感培育有些幫助。可是過去兩年來，實施的案子不少經多次評估，都沒有一個稱得上擲地有聲的完成原定的目標。當然，有些展示案自始就有混水摸魚的打算，目的是騙些經費，但大多數是努力執行卻失去方向感。

這是什麼原因呢？因為在過程中沒有準則可遵循。準則等於指南

針，告訴你前進的方向。沒有指針，等於迷失了正途，怎可能達到目標呢？所以你出外旅行，要不迷路只有兩個方法，一是有識途老馬領隊，二是手拿地圖、南針，隨時檢查方向的正誤。一般的設計思考是屬於後者，所以準則的建立是非常重要的。

當然了，機械性或工具性的設計，準則是精確的但卻比較容易建立，必須承認人文性的設計標準模糊，下準則是不容易的。比如說，我們所討論的博物館建設，其準則在哪裡呢？

有人說，這不是很簡單嗎？博物館的成敗只要看它吸引人的力量就可以了。這是不錯的，一般人會這樣看。可是有吸引力就等於達到目標嗎？**自我的專業看來，這個「民粹」式的準則，把博物館害慘了。**比如西班牙的畢爾堡那座世界知名的古根漢美術館，吸引了數以百萬計的各國人士來參觀，可是他們沒看到美術，只看到館。是古怪的建築吸引他們來的。但這算得了成功嗎？

道理很簡單，準則是自目標推演出來的。一個認真的美術館經營者應該以美術品為主角，怎可能把目標定在古怪的建築上呢？這與在美術館裡跳脫衣舞有何兩樣？

話說回來，興建科學博物館的準則該怎麼訂定呢？我們的工作是推動大眾科學教育，內容當然是科學，意圖是教育，但必須吸引大眾前來，才能達到目的，這就必須利用大家都很熟悉的四個字來概括作業的目標，那就是「寓教於樂」。我對這四個字的解釋，樂是樂趣，不是娛樂。娛樂一旦開放，可能會淪落到脫衣舞的水平，再談教就是騙人的了。娛樂在類似博物館的設置中，就是兒童樂園之類，與博物館相去甚遠。

但樂趣就不同了，它充其量是遊戲，沒有肉體的爽快感，是心智上的愉悅感（Delight），不是如同聽流行歌后表演那樣的如醉如狂，而是聽小提琴協奏曲那樣的心靈的昇華。這是具有文化水準的「樂」。可是話說回來了，如果經營者開始就打算用娛樂來解釋樂，就要認真分析娛樂與文化間的關係。這就有些困難了。

舉例說，政府若干年來在推動流行音樂中心的建設。這是文化建設呢？還是娛樂建設？還是寓教於樂？世界各國極少為流行音樂建館，因為它是娛樂，而娛樂是賺錢的行業，民間自然有人投資，何況流行音樂的觀眾動輒以千萬計，用運動場、館即可，沒有必要特別建設。關鍵是流行音樂有沒有文化或教育的意義。在我看來，流行音樂是大眾文化，

植物公園中的溫室，為科博館後期延伸工程。

植物公園中的溫室：溫室門口的蝴蝶型雕刻。

基於生物性的渴望，必須分清楚哪些是純娛樂，哪些是具有精神價值的娛樂。

在我看來，吸引上萬青少年，瘋狂的喊叫，把歌舞明星當神祇崇拜者，是純娛樂。有些音樂，悅人耳目，不必聲光配合的刺激，歌聲可以琅琅上口，如同過去之平劇，成為很多人平日的樂趣，可以與友人分享，提升精神生活品質者，才是寓教於樂，是高水準的娛樂。

回到科學博物館，寓教於樂，不能把樂過度解釋，只能達到科學中心的標準。在過去，科學館就是標本陳列館，這是悶死人的。**科學中心的動手與親身體驗來學習科學知識，既有趣味，也能牢記，一舉兩得，是科學館的大突破。**即使科學性標本也大多可用手觸摸或改用模型，視同玩具。有些年長的學者不能接受，但確實是一大進展。

總之，任何展示，不論是標本或理念，只要向民眾展出，就必須同時具有一定的趣味性與吸引力。任何展示的說明文字，不能超過數十字，最好一目了然，不用文句說明。文字只用為名稱或使用方法的說明，我把這種態度解釋為「心中有觀眾」。博物館的工作者，人人都要抱著這樣的心態，不可以專業來傲人。

在寓教於樂的機構上，我把展示的基本準則定爲四項：

第一、科學知識的主體性

科學博物館與科學樂園的分別是，前者是以科學知識的普及化爲主體，知識的正確性最爲重要。

這一點看上去是理所當然，但卻是有爭議的。舉例說，自然科學來自自然史，而自然史是達爾文等科學家所建立的演化論爲主軸的。我們知道從演化論的觀點，人類是猿猴類演變而來的，可是這一點自從演化論發表以來就爲篤信宗教的人所反對，基督教到今天仍然認爲人類是上帝依照他自己的形象所造的。相信演化論的人雖然有很多的證據證明物種演化的理論，卻沒有確認人的祖先是自猴子來的。因此我們只能陳述已發現的片段的原人的故事，但不能認定他們就是我們的祖先。

再舉一個例子，自然博物館最有吸引力的標本是什麼？從十九世紀末以來，就是恐龍。恐龍的標本是從地質層中挖掘出來的，挖到的多是骨骼的部分，經過古生物學家耐心的開發與研究，才能拼湊成一隻完整

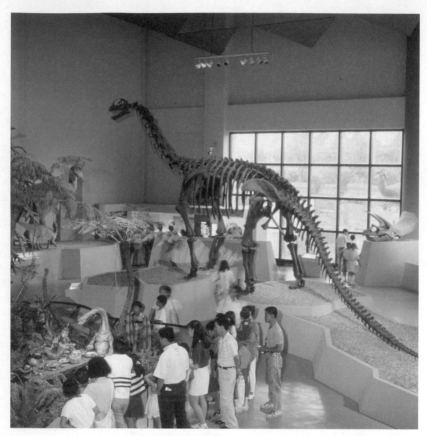

科博館生命科學廳：恐龍館一景（第二期）。

的恐龍的骨架，使我們認識了恐龍的原貌。這樣的研究到上世紀中葉，因為世界各地的大量發掘，使我們建構一個古代恐龍世界，及牠們的生活方式，啓發了人類對古代自然世界的想像力。

為了使這些想像生動化，古生物學者應大眾的需要，去推想恐龍的肉與皮，以便做出看上去有真實感的動物，甚至可以做成動畫，整合成恐龍時代的生態環境。這一切都是很有趣的，唯一的缺點就是我們沒有發現過一張恐龍皮，一切都是推想出來的。

在我籌劃恐龍館的時候，日本人早已發展出會跑、會跳、會叫的恐龍模型了，可是世界著名的博物館卻只有骨架。我們就向美國亞利桑那博物館買了一具大型骨架複製品作為主展品，卻弄了幾個帶皮肉的模型放在院子裡。我要求展示設計師在使用骨架的原則上去構想有趣味的展示方法。葛登納想出的辦法令人叫絕。

第二、科學與生活的相關性

自然科學的範圍廣闊，科學館可以展出的內容很多，可是要使觀眾受益，就不能太過學術性或理論性。歐美的科學博物館原本是爲學術而設立，今天看來似乎有些枯燥，在台灣，我們知道設館的目標是科學的

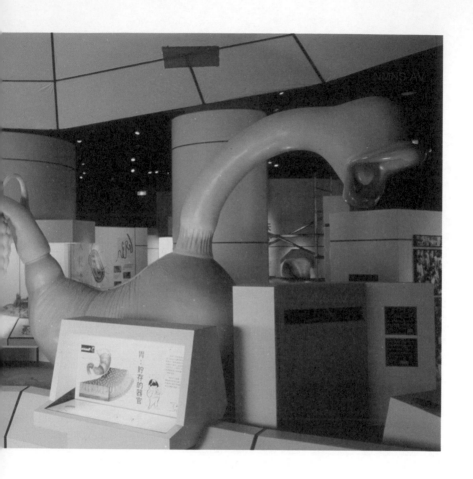

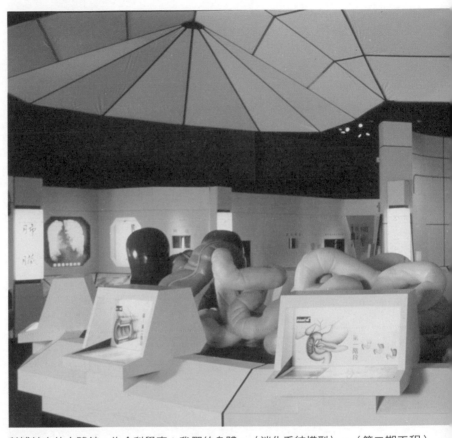

科博館中的人體館，生命科學廳：我們的身體，〈消化系統模型〉。（第二期工程）

動物標本展示區。（第四期工程）

普及化，對象是觀眾，所以必須以他們有興趣的題目為優先。其中以與他們的生活有關的比較能引起他們的注意。

在構想展示主題的時候，參考顧問先生們的專業，擬定了三十六個主題，後來就把與生活太不相干者刪除，剩下二十四個，做進一步的安排，就是根據這個原則選的。我特別把人體科學放在前面，是觀眾最容易看到的地點，也是基於這個原因。在我參訪歐美科學館的時候，發現人體已是最熱門的展示主題，而且是自最古老的大英自然史館開始發動。

第三、科學現象的趣味性

考慮在科學的展示中表現出趣味性，使觀眾受到感動，是選擇展示主題的另一原則，也是個別展示設計的重要原則。在第二期計畫中，除了人體科學之外，最重要的是大自然中聲與色的現象，因為聲、色是感動的泉源。以聲音來說吧，是怎麼形成和諧感的？就是結合科學與藝術的一條線索。展示這些，一方面可引起觀眾興趣，同時可反映人與自然之間的不可分割的關係。

舉例說，自然科學展示中使用最多的是動物標本。所以標本製作的

生動與否，就成為重要的成敗關鍵。我對動物標本印象向來不佳，實因過去所見多甚生硬之故。我向英國設計師表示態度後，他笑著說一定會找到歐洲最好的標本製作家，使動物姿態生動，帶故事性。所以當他們把北極熊的標本安裝起來，我也不禁會心的笑了！到第四期就大膽的用生態造景的方式來表達地球各地的環境特色，不會輸給歐美大博物館的展示。

第四、展示所呈現的美感

我始終認為博物館是文化機構，不論是什麼性質的博物館，都負有文化機構的基本任務，那就是提供具有美感的展示空間與設施。這一原則是全世界大博物館無形中所奉行的，在台灣尤其重要。因為台灣民眾普遍缺少美感素養，都市環境紊亂，違章建築盛行，如果連一座大型的國立博物館都不能提供優美的空間，供觀眾悠遊其間，國民美育還有什麼希望可言呢？

這一點原不必特別強調的。因為室內設計師與展示設計師都是藝術家，自然會留心空間美感。但是只有如此是不夠的。我與英國的設計師提到這一點，他表示贊同，而且盡一切可能提高展品的美感素質。有這

生命科學廳室內的入口長廊。

樣的觀念在心裡，在演化史的開始，葛登納就選了幾個特別美觀的古生物的標本予以放大，像雕刻一樣站立在光照之下，使觀眾一進門目光就受到吸引。他利用交錯的拱頂與各種色光，設計了一個美麗的時光通道，令人精神一振。

在展品製作上，一點也馬虎不得。他找到北歐最好的玻璃雕刻師，為古海洋生物刻畫形象，在人體館中，為了表達身體各部分的精神敏感度的差異，他以等同雕刻家的審美能力與原則，創造了一個有趣的人物塑像的造型，應該做為自然科學博物館的象徵。這類的用心，在展場內是隨處可見的。

自科博館到後來的世界宗教博物館，都是美的殿堂，應該成為大眾美感培育的場所，可惜的是，由於人力物力，無法經由系統的導覽，提醒社會大眾，如何利用這些優勢，促使社會進步。準則就是工作的標準，使我們知所判斷，不會迷失，所以不同序次的作業程序，都需要準則。我們家的門窗都有開關的功能，使我們與外界隔離。可是對門窗作用的預期不同，製作時的準則就不同。防盜、隔音、隔熱都有不同的標準，因此精確度、抗破壞與密閉度的要求就各異。如果沒有先設定準則，要匠人如何下手呢？完工後又如何期望它合用呢？

古海洋生物展示，出自北歐最好的玻璃雕刻師之手。

生命科學廳古海洋生物展示，玻璃雕工細緻。

科博館：正面入口的廣場。

從演化大道上看博物館建築。

四／實踐與反省

在系統性作業的思考過程中，實踐的方式是解決問題的策略確定後要推動的。自然科學博物館的籌劃，有了大目標，主要的問題也有了解決方法，確定了評量的準則，下一步就是要怎麼實施了。而實施之後，要把成果加以檢討，也就是反省的步驟，檢討而有不甚滿意之處，就需要設想改進之道，重新開啟下一波的設計過程。所以設計型思考是永不休止的，一種循環的過程。

我先說明**實踐的思考方式**。

在第二節，我曾詳細說明了聘請國外設計師的過程，讓我在此再加強調其重要性。

在文化性的設計案例中，人是最重要的成功因素。如果領導人對設計的目標沒有明確的概念，對於作業準則沒有判斷的能力，這個案子再

努力也沒有成功的可能。為什麼台灣的公家機構，建築大多品質不高呢？因為他們的主管沒有判斷建築優劣的能力。在選擇建築師時，因為沒有標準，才會受其他因素所左右。在過去，他有裁量權，不免為人情所影響，或受迫於政治之壓力，今天有了比圖的規定，他也非常無助的接受所謂專業評審的決議，因為他對評審委員的判斷力沒有判斷力，故而大多出於行政的安排。這是瞎子摸象式的裁決。有人想出個法子，由公共工程委員會參與其事，可是自委以下有幾個懂得建築的？

如果領導者沒有判斷力，想靠外聘的顧問，或專任的助手，是要看運氣的。以建築來說，確實可以用國際比圖來得到較理想的結果。但絕對不是理想的結果，大陸國際比圖的情形就是如此。美術館也許可以如此，科學館重在展示，展示內容的擬定、展示品質的控制，情形就更複雜了。只有在外國，歷史悠久的大型博物館，館內代代相承，館長多為博物館的專家。一個像我國這樣沒有過往經驗的博物館組織，在外國是極少的。

領導人之下為執行的人員，同樣要有此種能力，才能使計畫順利執行。理論上說，方向定了，方法有了，工作人員只要放手去做就好了。

如果他們沒有判斷力與創造力，有了良好的上層計畫也是徒勞無功的。

因此在計畫的執行上，我決定開始時不設置高級展示設計人員，也不聘請顧問，一切由高水準的國外展示設計師擔任。我聘用了比較低階的設計人員，目的是配合外國設計師的作業，訓練他們的眼光與判斷力，以備有一天可以成長為有能力的設計師，足以擔當重任。

前文說過，我需要外國設計師在我的指導下，擔當幾個階段的工作。第一個階段是展示計畫與空間分配。這原是專業管理人員（Curator）的工作，我請展示設計師代勞。但我必須親自做橋梁，使外國人的構想符合我們的目標。換言之，我要利用他們扮演臨時的Curator，他們要去搜集資料，安排必要的標本選購，先把展示綱要寫出來，並勾畫一個展示的初步示意圖。這是重要的一步，初步規畫包括了內容與形式，一方面可以供我們討論、增減，作為初步結論。另方面，可以用來提供建築設計時的空間需求的資料。第二期的建築，是指定了幾位建築師比圖，這幾位都很有創意，但只有一家認真的考慮了展示的空間需求，使我們的評審委員覺得自內而外的設計是最適當的。

建築一旦定案，展示設計的第二步就上場了。把初步原案修正，放進建築空間中，設計師以館員的身分參與討論展示主題之間的連結方

式。他一方面尊重我們主題展示的觀點，但希望不要失掉自然「史」的精神，我們覺得合理，就接受了，建築也跟著酌量修改。因此自生命的起源，到恐龍、到人類，按照演化的理論，一貫的呈現出來，也可以分段依主題參觀。由於好幾個展示主題同時進行，實非一個設計師所可能負擔，因此這位設計師還要負責代我們聘請幾位設計師共同協力完成，擔當一種總設計師的任務。

再下一步就是展示師的專業工作了。一切不在話下，但還有一點要他們代行館員的任務，就是在展示中如有需要真正標本，只有麻煩他們去市場購得，或代我們向世界其他博物館洽購。在保護野生動物已是世界性運動的今天，這是很麻煩的事。

設計完成，要發包施工，又面臨新困難。我首先要求外國設計師，展示製作一定要第一流的水準，而我希望盡可能在台灣施工。為達此目的，請他們幫忙在台灣尋找廠商，查核他們的水準。一旦製作開始，我要求他們嚴格監工。查核廠商原是館員的工作，我請他們代勞。經過一段時間，他們向我報告，台灣的廠商水準距離遠甚，找不到可用者，建議招國際標。為了便利他們就近監造，他們建議與英國國營公司議價。這在今天幾乎完全不可能，在當時也頗有難度，我希望他們再考

慮。他們的堅持是品質，爲了向我說明必要性，帶我到已完工的建築室

內，指出施工之粗糙，幾乎處處歪斜不平。展示是極爲精密的工程，他

們認爲不但精細的構件要在外國製造，安裝也必須由外國工人來完成。

他們建議，如果我願意，可以在本工程的進行期間，訓練一些本地的助

手。聽了他們的說明，知道確是事實，就找關係說服了政府官員，同意

我與英國公司議價的提案。

　　● 　　　● 　　　●

五／保持最佳狀態

　　老實說，對第二期的建設我非常滿意，奠定了後期發展的基礎。但

是設計型思考是不斷評估的過程，應該不斷的評量，不斷的進行改進的

思考，保持最佳狀態。可惜的是，我因爲在全館落成後匆匆離開了崗

位，沒有來得及立下如何檢討成效，不斷改進的步驟。其實這種思考模

式的建立並不困難，只是後來者未加深究而已。

　　這是博物館的共同命運。不論多精釆的展示，當其完成開幕之時，

也就是開始衰老之時，以及隨時檢視有無病痛之時。我的失誤是沒有留下一個手冊，使後來的領導者可以隨時發現問題，並研究改進之道。

現代的博物館展示是非常昂貴的，通常在完成後，期望它能使用很多年。過去在西方使用廿年是平常的，究竟可以使用多久，要看維護的情形與不斷改進的情形而定。背負著衰老的十字架，若沒有新目標、新願景，要重新花費龐大的預算去全面改建，並不一定代表進步。有時候反而是一種退步。在我看來，如果一個現代展示只使用二十年，就代表經營的失敗。

但是要怎麼去維護及改進呢？應該每年檢視以下幾個問題，凡答案是負面的，就要認真研究改進之道。

一，展示所傳達的信息是否仍是大眾所需要？

二，展示所呈現的內容是否因尖端科學進步而有落伍的現象？

三，展示的方式是否已有更先進的技術，更有效的表達方式？

四，觀眾對展示的反應有無疲勞現象？

五，日常的維修是否現況如新？

經檢討結果，這五個問題的答案都是正面的，不論有多老，就沒有改動的必要。只要第一個問題的答案是正面的，即使後面的幾個問題出現負面的跡象，這個展示就應該保存，只要視負面跡象出現的情況予以改進彌補，期望明年的檢討回到正面。

所謂改進，大多屬於第二、第三兩個問題的範圍。在科學展示中如果發現有錯誤的或落伍的資訊，當然是要立刻改進的。這種改進有時只是簡單的變更數字，有時需要改變部分裝置，都是應該做的。如果有了更先進的展示技術，如電腦科技的進步所引起的，也應該改變部分裝置。如果原有的裝置在展示效能與趣味上沒有落後，也沒有急於改變的必要，改進，是指原設計不變，但因局部改變可提高品質，而所做的必要措施。有時第四個問題的負面反應也會招致深度研究，因而採取局部改善。至於第五，則是維護人員應該做好的工作，是不待言了。

可是主其事者如果沒有經過這樣的檢討過程，由於某些難以明白的理由就予以更換，就是經營上的錯誤。有時候是因為政府有筆預算沒處花，撥給博物館提升品質，館裡只好找個理由把它花掉，反而犧牲了展示的品質。

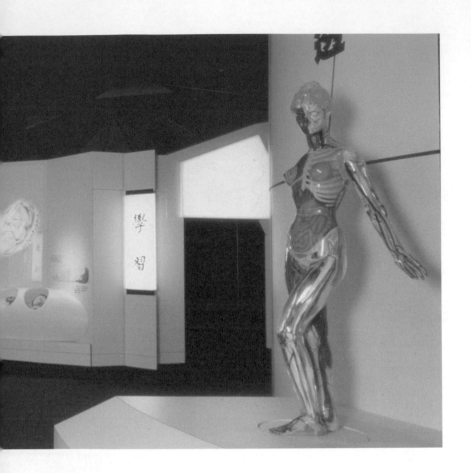

人體館：我們的身體，〈透明人〉。

我離開博物館後，至少有兩大改變使我感到痛心。

第一，是恐龍館的主展品換上一隻會動的、有皮的恐龍模型。這是以遊樂園標準取代了博物館標準。而且破壞了整個恐龍廳的均衡的美感。

第二，是把很重要的人體館拆除，換上了無關緊要的展示。我說人體館重要，不但它是國民科技教育很重要的一環，而且是葛登納先生很重要的作品。同時也是製作非常精緻造價相當昂貴的展示，與後來的填補者在品質上與創意上真是不可同日而語。當年如何做成此一決定，實在令人費解。難道只是想花錢嗎？

對當年的人體館，我並非完全滿意，記得該展示的開端是一組牛與青年男女的雕像，是以牛的眼光來觀察人體作開場白。我認為它的訊息傳達效果不佳，應該改進，曾想過幾種改進的方式，可是還沒有成案就離職了，但其他大部分都是很精采的。其中的後段，有一個美國製的玻璃人體模型，是我要求加進去的。因為那是美國很多人體館中的主角，本身就是重要的教具。

我風聞科博館要拋棄人體館，曾希望能拋給我，我會為它在北部找一個新家。可是沒有得到回應，這些寶貴的展示品不知丟到哪裡去了。

主事者的觀點與判斷力在文化性事業中是舉足輕重的。

聽說還有一個農業的展示被拆除了，我並沒有太大的反應。因為我在的時候，已經感覺到觀眾對這部分的冷漠了。但是我一定先從改進方法開始，不會把花了幾年心血設計的展示隨意丟棄。「錢太多」、「消化預算」等確實是政府機關促成愚鈍行動的原因。

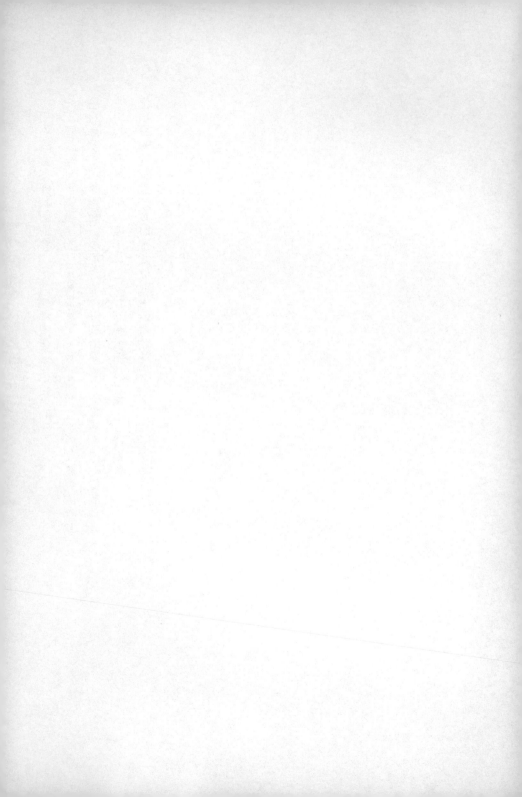

台南藝術學院規劃案

之外。

是，如果一位重要的藝術家完全沒有學位，就與教師絕緣，被拒於大學的

上文提到的論文升等體制只是問題的一端，已經很嚴重了，而更嚴重的

一／願景之建立

台南藝術學院的籌劃，絕不是我個人的願望。我生性是一個做事有

始有終的人，打算花畢生的精力把自然科學博物館做好。所以曾被要求

去接國立藝術學院的院長，都被我婉謝了。科博館第二期開幕後，社會

反應良好，教育部希望我去籌備南藝，我沒有任何意願。次年，要我兼

任南藝籌劃小組的召集人，我已經五十五歲了。

我為什麼說這些？因為對這件工作我沒有熱誠，沒有理想，沒有打

算。部長們對我信任，以為我想籌備藝術學院，是一種誤會。那個時代

是政府首長主動起用人才的時代，為了把工作做好，他們找到我，是看

得起我。可是我怎麼可能放棄一個前途似錦的博物館，到烏山頭邊的山

溝裡籌劃一所前途未卜的藝術學院呢？而我明明知道台南縣根本不想要這所學校。

所以在擔任小組召集人時，除了對土地與環境表示意見之外，對學校沒有自己的想法。我完全扮演一個工具性的角色，把毛高文部長的想法，變成具體的計畫。比如他主張要把南藝規劃為大學，我就把它規劃成至少有三個學院，學生三千五百人以上的學校。至於甚麼院，哪些系，是很容易湊滿的。國家是否有此需要，學校能否辦好，都不在我的考慮之中。他很喜歡美國式的大學城，我也準備了把鄰近地區發展為大學城的計畫。我知道這不是規畫，而是圖案，沒有深度思考。這個計劃已被部長批准，可是台南縣對解決土地問題不積極，計畫就停擺了。

轉眼間，四、五年過去，部長換了，我的博物館即將完成，縣長也換了新人，很支持南藝的計畫，土地問題解決了。郭部長要我兼籌備處主任，進行籌劃。這時我已六十歲了，我還有興趣答應這個工作嗎？

原來在前一年，郭部長擔任文建會主委時，曾舉辦了一個討論會，談南藝的可能性。會上我做了一個簡單報告，大家發表意見，大多覺得不利。這是我第一次談南藝設立的是與否。我原無甚意見，但對北部這些藝術界人士對台南設立藝術學院的不屑，心中起了漣漪。事情真的這

樣不可為嗎？我開始有了一搏的想法。

在新部長的領導下，我得到授權，全面檢討在烏山頭建南藝的問題。也就是說，過了這多年，我才開始認真啟動設計的理性思考。這一座新設的藝術學院，也是國立的第三所高等藝術學府，它的願景是什麼？我們希望它扮演怎麼的角色？能做得到嗎？真的會如同北部藝術界人士所說的，想學藝術的人在北部找不到學校才會來這裡的，第三流的學校嗎？

我在深入問題分析之前，先對自己定下一個高標準：

· 它的校園也應該是國內大學的典範。

· 這將是一所國際級，富有創造力的藝術學府。

為此，我向教育部爭取較高的經費，我的理由是，藝術學院對國家並非必需，除非有意培育第一流的藝術家。要提供第一流的培育環境，需要充足的經費。

第一流的藝術學府，應該是高水準，不是大規模。

到此，我開始對當時的台灣藝術教育加以了解。發現——

一、在舞蹈教育上比較成功。

二、戲劇教育似無助於戲劇之發展。

三、美術與音樂教育太過保守，仍固守傳統。

四、缺乏新視野。

經過再三思索，覺得台灣的藝術教育要彌補缺失，有：

一、需要比較高深的教育。

二、需要新穎的觀念與思考方法。

三、需要合乎時代精神的藝術。

依此，在學院的組織架構上，打算以視覺藝術為主，打破國畫、西畫、雕刻等傳統分類，大分為視覺藝術、科技藝術、影視藝術三類，全部為研究所層次的教育。可是郭部長認為南部非常重視音樂，希望南藝應有音樂教育。為此，我去了一趟東歐，對音樂立國的那些國家多了些了解，覺得音樂教育要成功，不是向上走，是向下扎根。回國後，提出了增設音樂部門的計畫。

我本不主張在藝術學院中設立文史科系。但一方面，藝術教育中需要文史課，未必方便聘請兼課教師，另一方面，國內在藝術相關的科系確有空窗。我所關心的藝術評論，在台灣是一片空白。而方興未艾的博物館事業以及文物維護等，尚沒有專業教育，這些都是必須立即彌補的。

組織架構大體上確定後，我開始構思校園。為了減少溝通的麻煩，我乾脆自己操刀，在烏山頭下，勾畫一個校園，同時也可為學校省下一筆規劃費。我思考再三，決定把視覺藝術部門放置在校園的正中，做為核心。這是因為建築是視覺藝術的一部分。我把這部門的組織寫下來，就產生空間組成的架構。

視覺藝術部門
├─ 藝術創作
│ ├─ 造形藝術研究所
│ ├─ 工藝藝術研究所
│ ├─ 環境藝術研究所
│ └─ 藝術評論研究所
└─ 藝術支援
 ├─ 博物館學研究所
 └─ 文物維護研究所

（實際成立時，工藝被改為應用藝術，環境被改為建築，藝術評論改為藝術史與評論。）

校內的圖書資訊大樓。

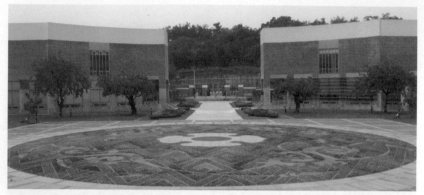

從圖書資訊大樓回視校門。

銅鏡廣場。

一所大學核心的核心是什麼？應該是圖書館及博物館。這裡應該是學校的永久記憶。核心有了，六個研究所未來陸續建成，各居兩側，與他們的展示區相連。構成這所校園的象徵主體。

影視部門（後稱音像）與音樂部門，居於沿山坡的兩翼。他們的建築應富於表現性，與校園象徵有異，所以別有天地，可以有獨立發展的空間。在山腳的下面有一條河溝，我把它整理爲一條小河，在河邊建了教授宿舍及其他公共設施，做爲第一期建設，因爲有教授才有學校。

但是組織架構與空間架構都是學校實質計畫的主體，並不能解決實現願景所面對的根本的問題。一面思考這些實質架構，邀得上級政府認可，其實我每天頭痛的是思索如何找出解決難題的答案。

難題之一就是偏遠，沒有人願到烏山頭邊擔任教授，北部的學生也不肯來。

難題之二就是教授，到哪裡去請第一流的教授。

這兩個問題是相互關連的。其實聘請教授是最主要的問題，請不到好的教授就辦不好學校是大家都知道的。

比較明顯的答案，是在校園中興建良好的宿舍。校園的四周只有農村，所以校園內也需要幼兒托育場所，如果考慮聘請年輕教授的話。整

古橋小河畔的教師宿舍。

個校園研究與居住環境達到一流水準，相信學生會放棄地域偏見，願意來此讀書的。總之，這個明顯的答案，是我在籌備期間盡量設法完成的，但是認真解決教授問題，只好自以下三方向去想。

其一，聘請國外教授。

其二，聘請北部學校不會聘的教授。

其三，聘請不肯去北部學校的好教授。

聘請國外教授並不是非常困難，只要我們可以提供與國外同樣的待遇。這一點，要與美國與西歐競爭，我們是做不到的。但我們可以向東歐與中國大陸聘請。我對各國當時的藝術教育情況加以了解，知道在視覺藝術方面頗有困難，因為剛剛開放的共產世界，還沒有脫離俄共所建立的以工農兵群眾為對象的寫實又浪漫的傳統。可是他們的音樂教育與自由世界沒有多大分別。在古典音樂的教育上，他們甚至超過西歐。因為他們的音樂學院數目多，教師也很多，樂意到台灣來的應該不少。

北部學校不會聘的教授，是我們爭取的主要對象。藝術家多半活躍在北部，但北部的藝術相關系所不多，容量有限，極少缺額。且大多歷

史悠久，各有門戶，師生相承，態度保守，外人很難進入。因此外來的藝術家，或藝術理念新穎者，非同門同戶者，是沒有機會的。

其實大學藝術教育的教師是很難培育的。在台灣的大學體系中，藝術一直是弱勢。對教師資格沒有獨特的規定，一切照一般學科辦理。一般學科則是走學位與論文評鑑方式的。在當時，藝術以大學畢業的學士為多。成績好而為師長所喜的，留校為助教，累計年資，以論文升為講師，再升為副教授，運氣順的也已超過十年。造形藝術在國內、外都沒有博士學位，幾乎沒有機會進到學校擔任教授。少數有機會留學美國得到碩士學位的，在美國得到機會可以擔任助理教授，在台灣只能當講師，等機會升等。這都需要在校師友的提攜是不待言的。在這樣僵化的體制中，當然也有少數個性高傲，創作路線獨特，不願在現有校園中任教者。比如劉國松就不能在藝術專業學校教書，我就可以很容易請到他了。卻也因此得罪了保守派的朋友。

在聘請藝術教師的課題上，我原就知道有一個大問題有待突破，才能解除困局，那就是學位至上論。上文提到的論文升等體制只是問題的一端，已經很嚴重了，而更嚴重的是，如果一位重要的藝術家完全沒有學位，就與教師絕緣，被拒於大學之外，除非到大學做工友。對於創造

性的造形藝術來說，這是很荒唐的。齊白石、張大千哪裡有學位，他們都沒有資格做教師嗎？他們也許都不屑做教師，可是無疑的，他們都有做教師的能力。

我要嘗試突破這一關，把藝術教學的資格放寬，把知名的藝術家邀到校園來。很多年前，我就試圖說服教育部學審會對建築系教師的資格開放，並准許建築系教授開業，但人微言輕，沒有人理我，部長們也覺得這是小事，不值得他們大刀闊斧的改革。結果是建築系只好想盡辦法聘請擁有博士學位者擔任教職。後果是，大學教師們都沒有從業的經驗，只會批評，在紙上談兵。這些教師原本都是有才能的設計師，但為了學位，都放棄了自己的志願，使建築業界失掉很多有才情的創作者。

這種情形，如果發生在繪畫與雕刻上實在是更嚴重的。

為了解決這個問題，知道向部長提無益，我請教當時的人事處長。他了解我的困難，問我可不可不走修改教師聘任的正途，改以專業技術人員晉用。我聽了，知道教育部可以允許在各系所聘請非教師卻有教師功能的人員。比如高級電腦人才在大學講授電腦技術，其身分如何認定？就是以專業技術人員聘用，支付薪資等待遇，則可按其性質以等同教授等級職支付，這類人員被稱為教授（或其他級職）級專業技術人員，或

可簡稱為專技教授。知道有這條路，問題就有解了。立刻向郭部長報告，要求部長趕快把這個辦法轉人事行政局批准，以便在學校正式實施。長遠的說，當然希望政府可以改變藝術教師聘任規定。

這樣做，有一個問題需要解決，就是專技教師的級等由學校自行審定，會被低視的可能。由於專技教師的能力不經學審會審定。我立即在學校訂出送國外教授審查的辦法。由國外著名藝術學府的著名教授，審閱申請者的作品，建議教師的級等。這樣不但有公信力，而且有國際水準的判斷。當時造形所有兩位重要的教師如蕭勤，都是這樣聘請進來的。

音樂系遇上的難題當然也是我找來的。前文說過，我覺得台灣非常重視傳統西樂的教育，這是日據時期明治維新的西化教育的一部分，中產之家幾乎人人家裡都有鋼琴，孩子們從小找補習老師學鋼琴或提琴。這種背景就是後來在中小學階段設置才藝資優班的原因。我認為這種才藝班在國中、小會形成階級意識，不符合國民教育的理想，何況其教學成效很難掌握，對藝術教育沒有具體幫助，反而不如讓有錢人在家聘請家教呢！至於國民自幼有音樂天才者，應該由藝術學院負起教育的責

任。

這是我認為音樂教育應向下扎根的理由。做法是藝術學院附設中學班，使音樂系自中學到大學一貫完成，換言之音樂系分別招收初中、高中、大學程度的學生，除學科外，以術科才能為主來選取。

一貫制音樂系的想法，教育部同意，以實驗學校試辦，轉到行政院卻被否決了。本來是很簡單的事，弄到非走法律途徑不可了。恰好此時立法院正在推動一部談了好幾年的藝術教育法，沒有人關心，已躺在那裡休息，我的同事楊樹煌教授就利用他的關係大力推動起來。

我們推動通過藝術教育法，其實並無多大意義，因為藝術教育不是靠法律所能成功實施的。我們只是要在學校藝術教育的章節中加上一貫制的教學，使我們可以在南藝施行而已。我們請外國教授擔任選拔學生的任務。

我在自傳《築人間》中曾花比較多篇幅介紹有關南藝的一些籌畫的觀點，在此不贅。在此我必須說明的是，大學的規劃與博物館的規劃，在設計的觀念上是完全不相同的。博物館是一個文化機構，雖然會因時代的發展而有所改變，但整體說來，他是屬於靜態的，可以假定它在可以預期的時間內是依規劃的模式存在的。因為設計思考所構思的是

「物」，外部的建築與內部的展示。外國重要的博物館的展示主體三十年不改變，建築從來不改變是常事。他們在收藏與研究方面的增加則可能是與主建築分開的。

學校就完全不同了。學校雖有長久不變的校舍，只是很少的部分，它的主體是研究與學習的空間，主導者是教授與學生，是不斷擴充或改變的。古老的大學如哈佛，除了哈佛園之外，不斷增加新建築。同樣的台灣大學不過百年，但其校園除了椰林大道的一段外，整個校園已擴充若干倍，外人已無法辨認了。所以大學是動態的機構，隨時會因時代的需要有所改變。

有這樣的了解，我對南藝的規劃是奠立基礎。如同為哈佛規劃Old Yard，為台大規劃椰林大道，其他則建立空間架構，讓它自然發展。因為未來的需求與人事的變化是無法預期的。即使立下規範也無濟於事。

自民國八十二年籌備處成立，八十五年就任校長，八十七年核心建築（圖書館與博物館）完工啓用，並開始建設音像館、音樂館與造形館，到八十九年初，我就屆齡退休了。由於大學有「教授治校」的制度，校務與院系人事不免紛擾，不如籌備時期順暢，我失掉興趣。不願把精神花在人事上。

果然，我離校後，台南藝術學院的發展，不論是軟體或硬體，都沒有按照我的規劃走下去。目前就只有我建的核心區，南藝的象徵，為外來的參觀者留下一點明確的印象，及我經營的教授宿舍區的小河與江南古橋所營造氣氛，仍為大家津津樂道。

所以設計型思考的適用性是有限的。基本上，這是一種解決問題的思想方法。在生活或事業上經常面對的任務，大體都可以用此種思考方法來達成，而且可以較準確的達成。但正因它是任務取向，對於人文變數過多的事業是不適用的，在感情相關的作業如談戀愛上幾乎用不上。人生中經常有些難以捉摸的因素，闖進我們的生命中，所以生命就不是用設計型思考可能解決的。它可以有所幫助的是**成事**。

但是在人生的某些可以控制的範疇，設計型思考可以幫我們理清頭腦，找到最適當的解決之道，從而得到最有效率的結果。它是成事的重要工具，因此是現代人都應具備的訓練。

兩個失焦的文化政策

在過去三十年間，台灣的文化建設有重大的進展，但在過程中，因缺少系統性思考而失掉方向的例子也很多。我在此試舉兩個重要的例子來說明迷失造成的無奈。

●

●

●

一／古蹟修復與保存

文化建設的相關法律最重要的一部是文化資產法。所謂文化資產，包含的項目繁多，但最主要的是古蹟。記得民國六〇年代，我回國後開始從事古蹟的維護工作，並沒有法律的規範。大型古蹟的修復，如彰化孔廟都是在熱心的地方長官的支持下修復成功的。一旦缺少了地方長官的支持，如鹿港文武廟，被迫使用一般建築的設計規範，就困難重重，幾乎做不下去。在我印象中，文建會的成立與鹿港的維護運動有關。文建會成立初期的重點工作就是古蹟的調查與指定。

在當時，我修古蹟，先訂下兩大目標，那就是：

（一）保存古代留傳下來的具有建築價值的古建。

（二）保存具有歷史文化價值的古建。

所謂建築價值是什麼？又可分爲：

①建築造型的美感（即藝術）。

②建築結構與構造系統的合理性（即技術）。

所謂文化歷史的價值是什麼？

①在建築與藝術史上的價值。

②歷史證物的價值。

以上的四項價值，建築價值是一件專業判斷，只要有良好的建築的素養，大都有此能力。比較有爭議的是文化與歷史的價值，因爲文化與歷史是缺乏客觀標準的。

以建築史上的價值來說，沒有認真的研究，就很難有共識，所以

學術的權威性就很重要。很可惜，由於政治環境不良，台灣並沒有一本具有學術權威的台灣建築史，因此並沒有公認的建築史上的紀念物（Monuments）。

同樣的，附著於建築上的文化價值，如土木工藝與字畫、雕刻工藝等傳承的價值，也需要先有學術研究的著作，取得共識，才能視為「無形文化財」的證物。否則只能以民間傳聞來判定價值。歷史價值如能出現在史書上的人物與史實，就可以保留「偉人」足蹟為名而加以保存。

可是在當時沒有任何與古建有關的學術性研究（今天仍極少），所以我修古蹟基本上以建築價值為設定標準。那時候沒有人修古蹟，所以第一波要修的都是當然有歷史價值的，只要看古建築內留下的碑文就知道了。然而到了文建會成立，討論文化資產法的時候，情形就不同了。

到此，我先回溯在我修古蹟時所訂定的準則。

由於是基於建築價值的判定，又是歷史的證物，所以當然以保留原貌為最高原則。同時盡可能的保存原有的材料與構件。可以修補的就不要換新。因為木構上經常有彩畫與文字，因此寧用新結構材料補強，也不要換用新料。因此對我來說，在修復時用補強材加固是很自然的。

至於一些原本就需要不斷更換的材料，如屋瓦等，當然可以換新。

我在實際修復工作中知道，台灣的傳統建築的施工是粗糙的，一座新建，三年五年一定要修理，其施工水準經不住颱風與地震的侵害，與北京和日本的官式建築在工法上不能同日而語。所以我在修彰化孔廟時就在結構中埋設了抗震部材。

同時我已感覺到，由於修復的經費龐大，而古建築的數目很多，修古蹟以保留古風貌要與新發展的計畫相對抗，無法毫無原則的一律要求保存，也不能完全要求完美的保存。所以政府推動古蹟保存，必須有兩個層次的思考，一是保存些什麼，二是如何保存。

保存些什麼，就是前文所說的目標。可是對於早期的維護者，選擇並無困難，也無異議，但是最明顯的目標，如各地的孔廟、大宅等修完後，第二波就有判斷的困難了。政府必須在政策上或法令上有明確的原則，供大家遵循。如何保存？就是上文所說的準則。同樣的，這些早期維護的第一波的重要古蹟所考慮的準則，與後期的次要古蹟是否應該相同呢？這是應該認真思考的。

在我的心目中，政府要大力、廣泛的推動古建築保存，就應該在立法上，對這兩個層次的判斷標準分別予以規定，才能順利推行。很可

惜，當文建會開始認真討論文資法的內容時，卻不肯利用我的經驗，把我的保存方法視為落後。他們到日本去取經，放棄了系統性思考，卻把日本的保存法當藍本來制定我們的文資法。我一再指出問題之所在，這些年輕人都是哈日派，自然聽不進去。

主要的問題有兩點，第一點，日本的文化資產分為三級，稱為國寶、重要文化財與文化財。他們這樣分完全是為對古物價值的認定，是精神價值上的分類，與保存的方式沒有關係。這是因為他們的重要古蹟太多，已經過近百年的保存，而且大多是公共建築如廟宇、宮室等，需要實質保存工程者不多，與台灣的情形完全不同。第二點，日本的古蹟都有悠久的歷史，而且都是精工建成，所以工藝的保存與建築保存是一體的，所以他們規定保存要使用原有的材料與原有的工法，做最完整的維護。

在這些年輕人看來，我在彰化孔廟修復工作上使用的原則是不符合標準的，因為使用了新結構補強。

他們按照日本思維通過文資法時，我原本的構想有如下表所列的分類。在我想來，如果把下面分類的精神法制化，交由地方政府去辦就可以了。

分級標準

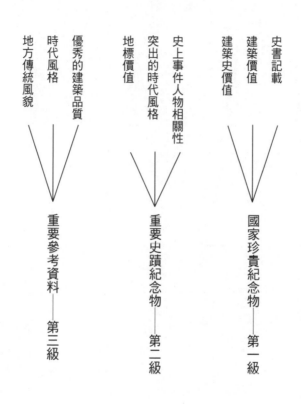

地方傳統風貌
時代風格
優秀的建築品質
　　　重要參考資料——第三級

地標價值
突出的時代風格
史上事件人物相關性
　　　重要史蹟紀念物——第二級

史書記載
建築價值
建築史價值
　　　國家珍貴紀念物——第一級

維護原則

一級維護原則
① 原地、內外保存，不再利用
② 原貌、原材、原工
③ 周邊環境控制，形象凸顯

二級維護原則
① 原地、內外保存，輕度利用
② 原貌保存
③ 周邊環境酌量控制

三級維護原則
① 原地或遷移，再利用
② 部分原貌
③ 與周邊環境配合

（以上都可以為安全做結構補強，都可以指定部分為古蹟。全新修建都不可視為古蹟。）

可是他們不察視台灣的特殊情況，就依日本模式通過了。很有趣的是，經過九二一地震，他們才覺悟到我的「老人言」是有點道理的。

原來文資法是在彰化孔廟修復後起草、討論並通過的。我在修鹿港龍山寺時已有了日式的法律，在修復的原則上，已不能使用結構補強，要用原來的工法去修復。其實龍山寺的建築是道光年間所建，有些大陸匠師並未出師，所以至少有兩處挑檐的斗栱建成時即有下陷現象，不得不用撐子頂著，那次大修，我主張利用內部補強代替外表的支撐，還是經過審查委員會同意的。但整體的結構並未補強。結果地震來了，早十年修復的彰化孔廟安然無恙，甫修復不到八年的龍山寺幾乎全面傾塌，必須從頭來起。當時台大剛修好的霧峰林家，同樣遭到全面傾塌的命運。

他們終於覺悟，在修法的時候，增加可以結構補強的條文。

可是修法時沒有要我參加意見，就很快的通過。我完全不知道是那位自以為聰明的先生起的草。我只感覺古建保存的法律更亂了，改變的要點與古蹟相關者有以下四項。

其一，**增加「歷史建築」一項**。此一名詞為外國人使用，相當於我們的「古蹟」，不知何故增此一項，後來問起，似是為迅速處理九二一地震被破壞的古建築。但是在法律條文上，被指定為歷史建築者如被拆

除，並無罰則，似是為反保存者留一條後路，這樣的法律要了何用？實在令人費解。

其二，不再使用一、二、三級，而改為國定、市定、縣市定。這是台北市成立文化局後，爭取指定權的結果。分級原是分別古蹟的重要性，本應由之決定保存的等級。修法者不此之圖，改為執掌層級之別，因之就天下大亂了。地方政府各自為政，指定自己的古蹟與歷史建築，完全沒有共通的標準，看審查委員的決定。連「年代久遠」都沒有明確的定義，修復的標準更不用說了。

其三，鼓勵人民主動申請。在早期，民間對於古蹟指定是抗拒的，因為會喪失現在開發的利益。我早就主張應有空權的補償。後來通過了這個條文，但是沒有配套的規定，擁有老房子的人就主動申請，把空權的容積賣給在市中心建屋的開發商，自己的老屋則由政府出錢修理，因此破壞了都市容積控制的意義。

其四，增加再利用的條文。這是因為古建築的保存指定越來越多，被保留的建築物越來越新，若不利用不但浪費，而且有管理上的困難。可是利用之道與古蹟修復的關係沒有釐清。比如，為了利用，可否改變屋內的隔間？可否加裝新的設備？如浴、廁之類可否設置於古蹟之中？

設計型思考 ● 202

因無法可循，就以細則規定在古蹟修復計畫中同時呈現再利用計畫，就一團亂了。因爲再利用是變數，與修復何干？一切要由會議決定，是自我欺騙，並未解決問題。

總之，古蹟維護因爲失掉了目標定向，又沒有保存的準則，已經成爲專業者的禁臠。早已有球員兼裁判的問題。委員們從事維護工作，又擔任審委，互相幫襯，已成慣例，大量指定，以增加工作來源。爲了使標準劃一，使工作者有所適從，我曾主張固定委員會制。即以嚴格的學術與專業標準選聘委員，經過立法院通過，如ＮＣＣ委員會一樣有比較長的任期。他們爲專任，可以爲每一案件提出學術性的論述，爲後來者立下典範。只有這樣，古蹟才會受到尊重。可惜未被接受，古蹟指定就成爲少數委員自由認定的成果了。

其實古蹟的認定關係國族認同、政治信仰。南韓政府拆除日據時期所建的總督府，要把日人佔領期的痕跡抹除，固然有些過分，可是台灣哈日，對日本一家公司留下的破庫房也要列爲古蹟，視爲珍寶，是不是也有些過分呢？記得林衡道先生在世時，對於保存日據時建築都搖頭呢！所以歷史，又算是什麼？在設計型思考中，這是最高層的目標設定。

合理的三級制古蹟審查程序

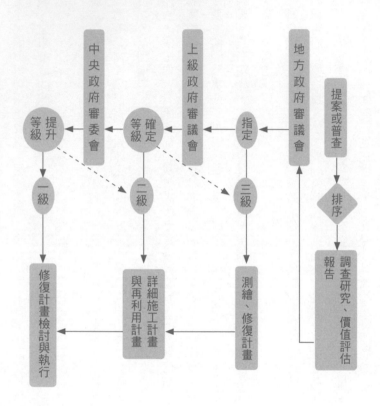

按照上文的說明，國家古蹟維護的系統應該是附表（見頁二〇四、）所示：在法規中明列出宗旨與判斷準則，然後有一個常設委員會，一方面負責法律的檢討，不合時宜的適時修改；一方面則負責解釋準則的意涵，命各級政府遵從。同時這個委員會有責任依法規訂出修復工程的標準，供各級政府的審委會參考。而整個程序應自下級政府發動開始。

縣市政府應經過普查，先提出初步名單，排定順序，在指定前要先委託調查、研究，提出價值評估報告，交由縣市審委會議決，是否應指定為古蹟。如經通過，即至少為三級古蹟，就進行第二步的委託測繪與修復計畫作業。同時向省政府上呈(如未來略去省級，即直報中央)，省市政府之審委會議決，如經通過，即暫列二級古蹟，或確定為三級古蹟。如有市政府認係重要古蹟，即上呈中央，經中央審委會認定其價值是否可為一級古蹟。古蹟的等級確定後，再依修復工程的標準，委由建築師進行修復作業。

我認為只有這樣做才不會有遺珠之憾，也不會高估其保存價值。浪費公帑。可是今天的現況卻不是這樣。如下表（見頁二〇六）：

目前法令的準則既已不分等級，就是一體施行在地方、省市、中央三個層次，他們都是主管機關，三層政府分別按法規組織審議委員會，

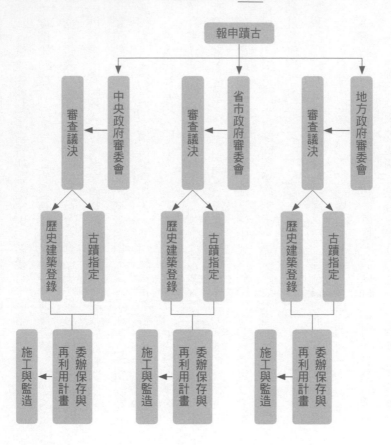

古蹟審查程序現況

報申蹟古

中央政府審委會 — 審查議決 → 歷史建築登錄 / 古蹟指定 → 委辦保存與再利用計畫 → 施工與監造

省市政府審委會 — 審查議決 → 歷史建築登錄 / 古蹟指定 → 委辦保存與再利用計畫 → 施工與監造

地方政府審委會 — 審查議決 → 歷史建築登錄 / 古蹟指定 → 委辦保存與再利用計畫 → 施工與監造

接受案件審查。案件多為民間主動提報，上下之間互不相干，分別指定縣市級、省市級或國定古蹟，其實是同一等級。他們都會打迷糊仗，把不重要的申請案登錄為歷史建築，讓它自生自滅，只有公有的歷史建築才會考慮保存的辦法。

其實在立法的精神上，如果不再分等級，最理想的辦法是仿效美國交由地方政府去執行，可以適當的參考民眾的意見。

● ● ●

二／公共藝術的設置

文化建設相關的法律最為藝術界津津樂道的，是文化藝術獎助條例。這是陳癸淼兄在任立法委員時的大貢獻。其內容包括了兩大重要建構，其一是國家文化藝術基金會的成立，其二就是公共藝術設置的制度化。這在當時是藝術界十分令人興奮的大事，引起很多討論。

可是法律在民國八十一年公布後，一直沒有實施的消息。公共建設經費的百分之一是一筆很大的數字，不知如何花，主計處不肯提列，直

到民國八十七年才公布了設置辦法，開始實施。記得開始時，公共藝術的經費全交由文建會，各新建機關要向文建會申請，也要通過文建會審議委員會的審查。記得當時我正為南藝校園的核心區環境美化而進行規劃，就向文建會申請經費，蒙當時的主委鄭淑敏核准，但是我們的規劃送到文建會去審查卻被打了回票，連鄭主委也無能為力。我因此放棄了公共藝術的經費，用建築經費與支完成。自此，我知道公共藝術要走上歧途了。

後來政府終於修正了辦法，准由各層級的政府去審議，由各機關自辦，因此預算先撥到興辦單位去。這樣做，公共藝術可以迅速執行了，藝術界也滿意了，對國內藝術界與藝術教育界的生態產生莫大的影響，其缺點也慢慢暴露出來。不出幾年，大家都有些忍受不了了。

話說回頭，為什麼要設置公共藝術呢？自立法的原意，也就是大目標來說，是為了「美化建築物與環境」。這是對台灣建築環境醜陋的反應，原意是非常正面的。

公共藝術構想的來源當然是西方世界。西方人認為建築是藝術之母，所以重要的建築都飾以藝術。古典與中世紀的建築上的藝術不只是

裝飾，而且是有機的一部分。文藝復興時期，繪畫、雕塑正式獨立出來，與建築分庭抗禮，互相配合而融為一體，只是到了巴洛克時代，裝飾得有些過分，成為貴族地位的象徵，才招致後來反裝飾的浪潮。現代建築主張簡潔的造型，與藝術分離，強調建築的藝術主體性，也是一種反動的思潮。今天的公共藝術的觀念是文藝復興的觀念在當代的再現。

上世紀六〇年代，是現代建築的後期，美國的大型建築已經與現代藝術配合演出了。芝加哥出現了畢卡索的大型雕刻，建築的大廳內出現了大幅的壁畫，貝聿銘的作品開始與楊英風相配合，而在東方出現建築的抽象性與雕塑的抽象造型合作無間，一時蔚為風氣。

我回頭談談這些，主要在說明一個事實，即建築與藝術的關係，分分合合，都是立於主導的地位。藝術為建築而存在，或藝術為提升建築的地位而存在，其意義是相近的，所以我們的法律中設定的目標，「美化建築物與環境」，雖嫌通俗，但基本上是正確的。要注意的是，以建築為主體，就是以環境為主體，就是為眾人的生活而存在。因為建築是為生活而建造的。神廟與教堂都是很好的例子。這就是「公共」藝術的意義所在。

我們執行公共藝術的問題出現的漏失就在這裡。大家把「公共」兩

個字的原意，忘記了解釋為公共場域的意思。在執行一個公共藝術計畫的時候，大家只想到「藝術」，把它當成藝術創作的機會，所以在各類委員會中，建築師並沒有什麼影響力。大多數執行與評審委員都是藝術家或評論家，對建築不但不懂，基本上懷有敵意。因此公共藝術就成為藝術家，尤其是雕刻家角逐的場域了。

回到台灣公共藝術發展的情況。自民國八十七年始，雕刻界受到很大的鼓舞，很多經理的公司也出現了。不出幾年，凡有新建工程之處，冒出很多社會大眾不甚明白的東西，而且有破壞環境的情形出現。過多的作品，不經意的安排，與建築、環境的改善毫無關係，好像把大街當成美術館，由政府付創作費，並提供展覽場地，並代為管理。有些毒舌的評論家開始用「垃圾」來描述這些「藝術」。

政府部門當然聽到了這些聲音，所以要思考解決之道。怎麼解決呢？他們沒有設計型思考的背景，不知從頭檢討的重要性，就頭痛醫頭，腳痛醫腳的想辦法。比如說，有人批評公共藝術太多了，他們就想到可能是經費太多了，所以解決之道是減少戶外雕刻數量，因此想到的解決方法是把各單位的公共藝術經費集中在文化局手上，統籌辦理，可

酌加分配，或移到附近街廓使用。也有一位局長提議公共藝術中包括表演藝術在內，演幾場戲就可把錢花掉了。或使用現代投影技術在都市公共場域演出，都可避免雕刻品氾濫成災的問題。還有人主張公共藝術五年即可撤消。不用多想，這些辦法是極為幼稚，遠離原設定之目標的。

有人看到初期的公共藝術都是戶外雕刻，想到太氾濫的原因可能是沒有強調繪畫之故，所以就在法規修正的時候，強調平面的作品也包括在內。可是這是無補於實際的。公共藝術繼續氾濫，建築界的人開始發言，認為好的建築可以不需要公共藝術。這個「建築也是藝術」的觀點說服了當政者，於民國九十七年，在公共藝術設置辦法中規定建築物經審議會通過，可以視為公共藝術，甚至怎麼處理那百分之一的經費都規定好了。

為什麼我認為這些辦法徒然添亂呢？讓我一一分析如下。

（1）公共藝術經費集中使用。這是不合立法精神的。為什麼要規定建築經費的百分之一呢？就是要用在此建築上的意思。如果可以挪作他用，何必這樣規定呢？

（2）改為表演藝術是誤解立法的原意。公共藝術指的是造型藝術，是空間藝術，所以才可以美化環境。時間藝術演完了就消失，如何美化環

境？何況，要在哪裡表演呢？觀眾又在哪裡欣賞呢？表演完了，錢花完了，環境就不需要美化了嗎？那不是消化預算嗎？

(3) 利用在都市公共空間的投射式藝術。這是更大的誤會，是來自法律修改的條文中「各種技法、媒材製作之藝術創作」的文字，既沒有藝術品三個字，就可以有各種想像。這實際是不可能呈現的一種「創意」。

(4) 強調平面作品。在立法精神上，這句話是不必要的，當然包括了壁畫等平面作品。問題是建築中有沒有足夠的公共廳堂，廳堂中有沒有適當的牆面可以安置作品？如果建築師事先沒有考慮到，這是無法實現的。雕刻品之所以容易找到位置，只是因為戶外空間與建築功能無關而已，這是公共藝術被認為破壞建築的主要原因。

(5) 把建築當成公共藝術。在精神上是合理的，但與立法的理念不符。建築從來都是藝術，但建築之為藝術並不妨礙公共藝術之設置，而且可以強化美感效果。把好的建築之上的藝術品拿掉反而是很不公平的。何況建築之為藝術怎麼來判斷到達作為公共藝術的水準呢？這是十分有爭議的條文。

(6) 公共藝術設置短期化。這是反乎常情的。藝術品愈成功，保存的

時期越久，至少應與建築同壽命。短期化是爲清除「垃圾」找藉口，不是解決問題之道。

如果以設計型思考來看這個問題，就知道是沒有經過系統性分析的緣故。公共藝術設置政策開始執行，沒有掌握正確的方向，使它成爲藝術界搶食的犧牲，才發生後來的亂象。事後又沒有對問題加以分析研究，沒有找到問題解決的方法，所以就只好讓它亂下去了。

怎麼去分析問題，找到解決的策略呢？

問題之一，目前很多公共藝術品沒有美化環境的作用，反而爲民眾所忽視或厭惡。加以分析，可知是：

・設置的位置不適當，妨礙都市功能。
・未考慮與環境的配合或協調視覺要素。
・作品太過藝術，市民看不懂，不了解。

問題之二，很多公共藝術品與建築很難相容，使觀者認係多餘，建築界認係對建築的破壞。加以分析，可知是：

- 建築造型很強勢，配合不易。
- 建築設計差，原本沒有安置藝術的空間。
- 沒有把建築放在眼裡，隨意安置。
- 不理解建築造型，把它當藝術品支架。

問題之三，公共藝術品之選拔，藝術界反應熱烈，卻與建築界之價值觀衝突。分析其原因：

- 執行與評審都是藝術界人士，建築代表弱勢。
- 建築之設計者缺少發問權，或無說明能力。
- 建築之設計者根本不在乎。
- 建築之業主完全沒有意見，或不懂而聽任擺布。

經過這樣的分析可知公共藝術面對的問題是這樣的：

第一，藝術家缺少公共意識，沒有把民眾放在心上。

第二，選拔的委員都是藝術家，沒有建築與環境的觀念。

第三，建築師的水準有限，藝術很難配合。

第四，政府官員缺乏建築與藝術素養。

問題的發生可自以上四點來理解。由於興辦機關的官員對建築與藝術不了解，無主張，才依法定程序選擇了建築師，接受了他設計的建築。為了消化預算，才依法定程序，組成公共藝術推行小組選拔出沒有公共意識的藝術家，忘記了建築與環境美化的目標。這其實是一切文化政策推行的困難所在。政府與法規才是關鍵。主管的政府官員愚昧無知，問題就別想解決了。

經上面的分析可知，要想做好公共藝術，基本的條件是一位有公共意識又富於創造力的藝術家，能體會建築的精神及其優點與缺點，積極予以配合。建築與環境的原有水準當然是與成敗相關的，但那是上層的問題。理想的情形是有一位高水準的建築師，且有藝術觀點與理想者。這位建築師至少要有配合藝術家的柔軟度。

我舉一個例子來說明：

幾年前高雄捷運案件，因選舉鬧得沸沸揚揚，政府被指責公款而交由民間執行的種種弊端。其中一項，涉及數目有限卻被媒體明確指責的是公共藝術的執行。他們認為交由一個私人組織，實有圖利之嫌。

可是不久後，公共藝術相繼完成，反對的聲音消失了，因為在高捷的美麗島站完成了一個彩色玻璃的大圓頂，稱為「光之穹頂」，人見人愛，被視為最符合公共藝術精神的作品，是一位被稱為「水仙大師」的歐洲人所創作的。這是他在東方唯一的作品，而且是最滿意的。台北市文化局也承認，在台北做不出這樣成功的作品。

可惜沒有人檢討高捷公共藝術成功的原因，很簡單，他們找到了一位理想的藝術家。如果由委員會徵選，這是絕對不可能的。因為最高級的藝術家要特請，不能要他參與比賽。而他在哪裡？要一個懂得這一行的人去探求，而且他要有權力可以拍板。他如何有此權力？要高捷的負責人授權，以合約規定。很顯然，如果高捷不是交由民間辦理，這個案子是不可能如此發展的。因為高捷的公共藝術沒有依照法定的「設置辦

法」去辦，沒有審議委員會，沒有執行與遴選組織，而是委由一位懂得行情的人去負責辦理，才有可能找到並說服這位「水仙大師」，以低於歐洲的價位來此創作。

不但如此。當水仙大師決定了創作構想，發現建築設計的空間不能配合時，提出局部結構改變的要求。如果是政府主管，這是不可能的。但因民間主管，就很容易協調建築師的量配合，完成了此一動人的作品。

這個例子是大家熟知的，可是無法從中學到什麼，也無法改變現況。大家聽到的是藝術界的抗議聲，因為他們沒有得到公平競爭的機會。誠然，在民粹主義籠罩的社會裡，真正的精英是無法出頭的，大家想到的就是平息爭議。真正要求好，唯一的辦法是民間化。可是公共藝術的立法就是針對公有建築物與公共工程啊！

在我進一步討論如何作合理思考之前，讓我先指出一個大問題，即公共工程設置公共藝術的問題。這是立法的漏洞。公共藝術原本是附在建築上的，以美化環境，為何把它擴大到公共工程上呢？公共工程包含的範圍非常廣泛，土木工程全包在內，其中有水壩、鐵道、公路等等。

這些工程雖為人利用，但與人類的日常生活極少相關，與美感的欣賞大多風馬牛不相及，要公共藝術何為？舉例說，火車站的建築廣設公共藝術，鐵道卻無此需要。但依法新建鐵道也應有百分之一的藝術預算。

其實不但公共工程無此必要，即使是公用建築也應視情形而定。比如一幢庫房，很少與公共生活相關，就沒有設置公共藝術的必要。我曾看過一個公共藝術設在庫房一邊的計畫，不知所為何來，亦無環境美化的意義，只是浪費公帑而已！

那麼，以設計的思考，怎麼看解決之道呢？

既然是以建築與環境的美化為目標，一定要有一位從開始到完成一以貫之的主事者，此人應為建築與都市設計的專家，有美感判斷的能力。至少是執行小組的主導者，負責協調與溝通，開會時為召集人，最後選定理想的藝術家。

為了這個目標，最理想的作業方式應該自建築設計開始。建築師在接受委任時，應該同時為公共藝術的設置提出計畫，併同建築設計，同時完成。在這個計畫中，應分配室內公共空間與戶外公共空間亦即都市空間的藝術設置，同時設定為平面或立體。如果需要審議，應先審此一階段的計畫。此計畫經審議通過，建築師即自動成為藝術家選拔小組的

召集人，執行實施工作。如果計畫案通不過，建築師就失掉委任的資格，後續的問題就不存在了。

一位好的建築師，如貝聿銘，會選擇與自己配合的藝術家。如果不相信建築師，就有成立委員會的必要。那就必須有一位前面提到的建築美學的專家來主導了。如果沒有這個人，聽任一群藝術思想家、評論家對藝術品頭論足，自然會忘記這是「公共」藝術了。

讓我總結上面的討論，把適當的公共藝術的作業方式整理如下表（見頁二二〇）。

這表的意思是，建築設計完成後，即聘請高明的專業顧問提出公共藝術設置計畫。建築設計的好壞與公共藝術設置的成敗有關。表中央的一行是一般建築的作業過程，由專業建築顧問檢討設計完成的室內外空間，建築公共藝術設置的地點與類型。為了節省作業時間，同時推薦邀請比件名單或建築公開比件。這個計畫與建議送到審議委員會審查。審議委員會的組成應該三分之一藝術界人士，三分之一建築與都市設計界人士，三分之一為行政管理人士。通過後定案，建築已可施工。此時組成執行小組，按照通過的計畫與建議選拔藝術家，並監督完成作業。執行小組應以專業建築顧問為召集人，由藝術界、文化界人士組成。作業

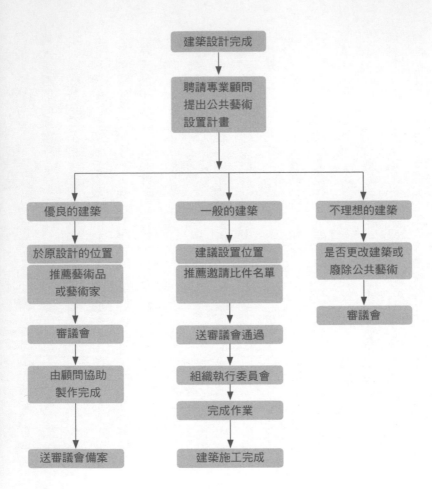

完成後，報審議委員會備案。

專業建築顧問在檢討建築設計時，可以看出第一流的設計，不但建築美感屬上等，而且隱約間可看出已有公共藝術安置的空間。此時建築顧問可建議爲優良建築，並就其造型之配合，邀建築師提藝術品或藝術家之名單，提交審議委員會審議，如經通過，即交執行小組完成作業。

但是也可能在檢討作業中，發現建築設計之水準太低，不但本身無美感可言，與環境的關係配合不良，公共藝術有無法安置之困難。這時候，建築顧問應經分析後，作出更改建築局部，或完全廢除公共藝術之提議，報請審議委員會議決。一旦通過，應由審委會轉報行政主管，作必要的行政裁決。公共藝術不可能改變醜陋的建築，只使人感到東施效顰而已。

可知立法是一種手段，是實現策略的工具，如果立法者雖有善意，卻未能掌握問題之所在，找出解決問題的策略，立法反而是阻止正向發展的絆腳石。自以上討論可知，當年的立法者擁有美化生活環境的善意，因對藝術與美之分際不清，錯誤的寫了法律條文，造成今天的困局。

一、初立法時，即以「重大公共工程」為對象。應該分辨何類公共工程應設公共藝術。

二、初訂設置辦法時，即對審議會之組成以藝術相關人士為主，未規定「環境」相關專業者的比例。

三、同時對藝術執行小組成員規定以藝術界人士為主，漸漸喪失環境意識，與公眾生活脫離。

四、後期遭遇過濫的問題時，再於設置辦法中，准地方政府統籌辦理，解決預算過多問題。

五、再後期就修改法律，准許把設計得特別美觀的建築也可視為公共藝術，建築師還可得到獎勵。

這個例子可以說明，即使立意正確，若不能釐清目標，確定方向，了解問題之所在，找到有效的解決之道，雖有立法的權力，也無補於實際。今天的公共藝術對藝術界是有貢獻的，所以仍然有被文化界讚揚的可能。可是對環境的美化卻了無意義，對國民生活美感沒有什麼幫助。

故宮南院的困境

什麼是良好的作業模式？就是解決問題的設計思考模式。先把問題明確的指出，設計的目的就是要解決它，沒有二話可說。

近年來，政府在文化建設計畫中最令人難以理解的，莫過於設在嘉義太保市的故宮南院。這整個故事的過程可以視為政治的鬧劇，亦可反映主事者缺乏系統思考的結果。

故事的開始是政治的兩股力量所促成。

一股力量是政黨輪替後，南台灣要分享北部的資源。故宮博物館在文化上的份量，對國際觀光客的吸引力，當然是南部所想分享的。其實要求設立故宮分院的呼聲早就出現了，只是當時的秦孝儀院長堅持故宮國寶不宜分散的理念，設立分院的呼聲都落空了。可是民進黨執政，故宮院長也綠化，這種想法的實現是理所當然的。

另一股力量是政黨的意識形態。對於急於擺脫大中國意識的人們來說，故宮是一個珍貴的腫瘤，因為它是大中國的象徵。但因為在立法院尚未佔有多數，連想把故宮博物院改為國立博物院都不敢提出。這時候故宮的獨派院長，就掌握設立分院的機會，改分院名稱為亞洲文物博物

館，等於打出改名號的第一張牌。

這第一砲就看出政治人物頭腦的混亂了。

南部想要的是故宮，是故宮文物的吸引力，結果得到的是亞洲文物館，這算什麼？嘉義人會滿意這個結果嗎？當然總比沒有好些。然而誰會跑到太保去看亞洲文物？

如果是亞洲文物館為什麼要故宮主辦？新設館、所不都是教育部辦嗎？教育部才有經驗與人力，可知其基本考量是政治，不是文化。

故宮不會辦，在民進黨政府，因為有一位懂得建築的政務委員，就由他來主持，聘請國外公司負責計畫的推動，辦理國際比圖，還聘請外國評審。看上去一切都是國際標準，照理應該令人滿意才是。然而他們沒有弄清楚，國立的博物館不只是一座建築物，釐清為什麼要花費鉅資，興建這座博物館？它在文、教上的任務是什麼？如果有經濟的目標，其生產性的任務是什麼？即使為了政治的目的，也要把這些目標釐清，才能籌劃具體的建設。

不常參與籌劃的人員，包含一些教授在內，完全沒有這種思考習慣，又不必負起成敗的責任，因此大家共同來玩弄這個龐大的計畫，在

一塊方正的土地上，隨意玩些花樣，甚至完全沒有考慮與太保市的關係。應邀參與比圖的外國公司，對台灣一無所知，就規劃起遊樂園來了。

故宮的諮詢委員，包括我在內，對外國建築師的規劃提出不少的疑問，有時是對建築的質疑，有些是對景觀的批評，但因為在作業系統上，設計師理論上是遵從規劃小組的意見，對於其他會議的意見，一律拒絕接受。即使是院長也在決策系統之外。

他們不知道，建立一個完整的作業系統是做好一件大事的必要條件。所以這些年來，不少的公私營團體要設立博物館時都會想到自然科學博物館，想到科博館時就會向我打聽籌劃的辦法。我的回答一律是：先成立籌備處，找一個有能力有興趣的人擔任籌備主任，充分授權。可是居然沒有人聽我的話；他們以為我是推託之辭，其實我是認真的。事情一定要有負責的人來做才會成功。這是健全的作業系統的關鍵。有了這個人才能承上啟下，建立起靈活的運作團隊。因為他的第一項工作是把籌建計畫寫出來，與在上者達成目標與經費的共識，然後依工作的性質招兵買馬。像故宮南院這樣，一個雜湊的團隊，不知誰是總指揮，院長隨時會更換，大家都在看熱鬧，只好讓事情自然發展下去。一時之

間，當然只有讓取得合約的外國設計師做主了。

外國人不知道，南院這塊土地在自然條件上就有很多問題，特別是旱澇不均。旱時遍地乾枯缺水嚴重，澇時處處淹水、排洩困難。他們居然把它當成一塊寶地，不但在上面造了水景，而且要發展為亞洲各國的園景，形同遊樂園一樣，想像成千上萬的觀眾來遊園。

設計的系統性思考第一步就是了解問題之所在。他們連問題都不清楚，後面只有空中樓閣了。由於要消化預算，在建築還沒有完全定案前，就先開工，在基地中央挖了個大水池，稱為上湖與下湖，深化了問題的嚴重性。把建築配置在中央水池作為未來博物館建築景觀不可缺少的一部分，那麼水的來源問題就成為永遠的痛苦了。

合理的解決之道是把建築配置在道路的旁邊，使它成為太保市的重要景觀。如需要水景，應把水池放在建築的背面。這樣做，一方面可便於觀眾出入，他們若在參觀之後，想在園中一遊，可到館後走走。同時可避免缺水時造成景觀上的尷尬。我雖在會上提出此一想法，卻未被接受。過了若干時間，政黨輪替，聽說外國建築師因設計超過預算而不肯更改，不得不止於約時，我希望可以從頭檢討基地計畫，卻被告知因上湖、下湖已挖掘完工，這個錯誤只好延續下去了。

政府改變，問題並沒有改善。故宮仍然沒有專責單位與專人負責，改請營建署幫忙。營建署是工程機關，照章行事，樣樣合法，但沒有判斷力。就在原設計師完成的基地上換上另一位建築師的作品。連遊樂園的景觀設計也保留下來了。所幸在賠了設計費之後，新換的設計單位都是國人，可以與他們商量，只要故宮當局建立起良好的作業模式，尚可降低計畫的錯誤，恢復正常的設計作業。

●

●

●

什麼是良好的作業模式？就是解決問題的設計思考模式。

先把問題明確的指出，設計的目的就是要解決它，沒有二話可說。在建築學中，這些問題就是功能，就是如何可以好好的利用這座建築，使觀眾滿意。建築的外觀如何在一定的預算內做到既美觀又堂皇，可為故宮的象徵，又有親和感。沒有負責任的人去主導，這些問題會被建築師所忽視，走上形式掛帥的路線。

即使沒有建築的經驗，有些問題可以自現況中發現。一個細心的觀察者，應該可以自故宮目前的環境中找到一些值得注意的現象。今天的

故宮，在當年設計者的心中是一座宮殿，蓋在高處，面對廣場，大門為一牌樓，設在近道路邊。可是有幾個人從大門進去，經過朝拜大道，自正面進入博物院呢？這是反乎人性的。當年為了方便開車的訪客，在右邊闢了一條狹窄的服務性車道，可直接到達博物館的進口；原應是供少數人使用的，如今已成為大部分觀眾的進館之道了。誰不想乘車直達門口呢？

這樣一個簡單又重要的功能，沒有被注意到，卻在南院再次重複錯誤。在南院的規劃中，除了貨運進口外，觀眾的進口必須經過跨越上湖的長橋才能到達。在這裡的思考尚不及台北的本院，狹窄的服務道路無法通到正門，亦即非乘車來館不可的人，到不了正門，只能在後門下車進館。至於一般行動不便的，像我這樣的老人，只有望望然，到不了館的大門口。

另一個經驗是花園。若干年前，故宮只有一座主樓，秦孝儀院長看了聯合報的南園，就想利用院內的空地建造一座園子。曾經與我商量，我未置可否。但是園與博物館的關係，一時很難弄清楚。他曾提到希望園內植花，而且要有四季不謝之花。這當然不是真的有這種花，而是希望園內所種的花類繁多，各種季節都有鮮花盛開。他一方面提到宋、元

的園景，一方面提到花開四季，實在令人捉摸不透他的想法。因為古典園景本身是獨立的藝術，與博物館並無關連。如果放在一起，是相互競爭的關係。而花園的觀念則可能成為博物館景觀的一部分，如同西洋的園景一樣，花園可以襯托建築的宏偉壯麗。

過了幾年，至善園就出現了，是一座古典庭園，內有樓閣、水池等等。但是根據我的了解，故宮的觀眾極少安排至善園之遊。中國式園景像一篇文章，要細細讀才有味道，所以欣賞需要時間，比起進館看文物並不輕鬆。難怪大家只能在它的周邊走過，只有少數專程來此欣賞至善園的人才會到此一遊。

有了這樣的經驗，應該知道在博物館周遭的園景，其意義只是建築的陪襯。如果有水，水面是很理想的，可以做為建築的倒影池。如果沒有水，就以草原綠面為主，以樹木點綴，創造良好的休閒環境。

沒有想到故宮南院的景觀設計師，自外國到台灣的設計公司，一心一意把水池四周的土地變成各種亞洲國家的園景，並配上各國特產的花草樹木。他們完全沒想到，這些耗費的建設未來如何養護，更不用說觀眾的需要了。這樣做，除非是一座具有吸引力的遊樂園，不會有人來參觀，對故宮南院本身，是沒有絲毫加分作用的。看了至善園就知道了。

認真的說起來，建築的設計也有問題。

博物館的建築可以大別為理念的展示與藝術品（包括文物）展示兩類。一個能主事的籌備者先要弄清楚他要籌劃的博物館是哪一類。如果是第一類，就需要先有展示內容與方法的大方向，先有了概念，才可能有成功的展示設計。這時候，建築是一個外殼，必須在了解了展示內容與理念之後，才能設想一個合適的外衣。如果是第二類，內部空間只要適合烘托文物的美感就可以了，所以在造型上比較有發揮的空間。可是這樣的博物館要考慮觀眾的參觀心理，使觀眾的旅程感到輕鬆、愉快，避免疲勞。

由於缺少大方針的確立，前後兩個設計都沒有通過設計型思考，而是採用造形藝術的手法，產生一個他們認為美好的形狀。外國人的造形是一座影射玉山的玻璃山，大元的造形是毛筆字交結的兩劃。他們兩個設計案都沒有解決一個博物館所要面對的問題。

這不能怪他們。因為既沒有主導的思維，他們自然都順著時下流行的建築設計方向，也就是忘記它是博物館而隨興自由發揮，試圖以獨特

的造形來吸引觀眾。而觀眾，大多數並不十分在乎看博物館，除非有媒體廣爲宣傳的展覽，他們只是出外消閒而已。因此觀眾對於缺乏展示內容並不在意，只要得到感官的滿足就夠了。未來的南院是否也是走上這個方向呢？

自純造型美與美術品展示的功能看，新的設計確實不及外國人的設計。原有的設計有一個高起的玻璃塔，雖在功能上無意義，比較可以引起來自大街方向觀眾的注意。自面向水池的看面來說，也有比較理想的景觀，到底是國際大師們選出來的方案。大元當年參與比賽的設計與地景結合，確有特色，可惜未被採用，此次設計，太重視形式，又有一座高大的鋼橋在前阻擋。不重視視覺效果的形式有何意義可言？是值得再三斟酌的。

- 分析文建會的生活美學運動
-
-

如果把生活美學解釋為美好的生活，帶著大家一起去吃吃喝喝，可以達到提升審美能力的目的嗎？

現在讓我們看看，文建會執行政府推動的生活美學，其計畫如何呢？在此我要先說明的是，這個計畫是在民進黨政府最後兩個月時草擬而通過的，所以並沒有經過細密的系統思考。現政府接手後，可能是為了承續此一政策，也沒有經過深度理解，就照章推行下去，轉眼間已三年有餘了。在這期間，我以顧問的身分都沒有看到計畫的全面，只被委以召集理念推廣小組的責任。

後來我知道，這個運動的計畫共分三個大項目：

第一個項目是藝術介入空間計畫。

第二個項目是生活美學理念推廣計畫，其中又分為：

（1）生活美學體驗營。

(2) 生活美學主題展。

(3) 生活美學理念叢書出版計畫。

第三個項目是美麗台灣推動計畫，其中又分為：

(1) 城市色彩計畫。

(2) 提昇地方視覺美感方案。

(3) 文化與教育結合方案。

(4) 國際級地標環境藝術創作計畫。

由於「不在其位不謀其政」的習慣，我擔任顧問，卻未過問這個計畫架構，隱約知道是承接而來。可是依我使用系統性思考的習慣，覺得這樣的架構應該徹底檢討才是。這只能算是一個初步的構想。

看這個計畫架構，可以知道，操刀者沒有找出明確的目標。生活美學運動是一個積極的政策，希望通過政府的一些作為可以鼓舞大家的興趣，提高他們的審美能力。它不是消極的，只提供一些機會，由民眾主動去進行自我培育。如果是後者，那就不必有什麼「運動」了。目前我

們有美術館，有公共藝術，有音樂廳、戲劇院，民眾只要肯參與就可以了。但是我們知道在美感素養的培育上，民眾是不會非常積極的。所以第一個大項，藝術介入空間，充其量不過是公共藝術之類的活動，是無法發揮作用的。

而第三個項目，美麗台灣，亦有類似的問題。我們必須弄清楚，生活美學運動是一個要求民間自生活中接受美感培育的活動。簡言之，就是國民美育的實施。美化台灣的計畫如果不能把教育的功能作為主軸，其效果是有限的。比如城市的色彩計畫，要怎麼做？誰來負責執行？民眾可以從中學習到什麼？都是很難找到答案的問題。在缺乏美感素養的社會中，推動這樣的計畫，很可能破壞城市的美感，是沒有什麼正面意義的。城市環境以自然材料的色澤為尚，是世界各民族的共識。

至於國際級地標藝術的創作計畫，與色彩類似，是想用醒目、搶眼而無用的建築來掩飾城市原有的醜態。這不是政府應該做的事，因為這種建築即使實現，也是脫離生活的現實，出乎生活美學的範圍，對大眾美育沒有絲毫意義。而且很容易出現誇張的造型，無益於美感的培育。

第二大項中的三小項與第三大項中的二、三小項，大體上與生活美學運動的目標可以吻合。但是他們的分類說明他們不了解其所以然，也

不知應如何執行。舉例說，「生活美學體驗營」，望文生義，知道是讓民眾有機會體驗到美感的存在。可是怎樣才是美的生活環境呢？如果把生活美學解釋爲美好的生活，帶著大家一起去吃吃喝喝，可以達到提升審美能力的目的嗎？可知這幾個項目雖與目標相符合，在缺乏完整的策略架構的情形下，要執行是很困難的。這就是政府很多決定被批評爲缺乏配套的原因。

● 　讓我以「生活美學主題展」爲例，說明「配套」的重要性。這一項原是非常切合目標的，爲什麼近兩年來，在實踐上總是達不到預期的效果呢？

● 　生活美學主題展，顧名思義，知道是以生活中的美器爲主題的展覽。這種展覽不但應該展出美的東西，而且要讓觀眾感覺到展品之美，進一步了解其所以美的原因。如果只是把工藝品擺出來，與一般展覽何異？這不正是美術館無法發揮美感教育功能的原因嗎？所以生活美學主

● 題展一定不能用一般美展來搪塞才成。不幸的是，那些前來申請主題展

的單位，卻是用一般工藝品美展充數，來領取補助費而已。其效果最好的也不過是展品與展場考慮到美感，卻也達不到主題展的目的。

這樣的展覽要有怎樣的「配套」呢？

首先要有主題。既然稱爲主題展，就是環繞某一主題所呈現的展覽，爲了宣示生活美學的理念，在生活環境或器物中找到一個表達的焦點，就稱爲主題。爲什麼需要一個焦點呢？因爲生活美學太廣泛了，抓不住重點，隨便看，隨便聽，是沒有什麼意義的。焦點就是要觀衆了解的目標，主題是自此焦點推演出的故事。所以在博物館中推出主題展，通常都先要有一個故事線（Story line）。

故事的建構是第二步。有了焦點，可以用不同的故事來呈現。而這個故事是否有趣，能否引起觀衆的注意，產生預期的教育效果，先要看這個故事構想的成敗。沒有一個好的故事，再重要的焦點也不容易引起觀衆注目。

怎麼講好這個故事是第三步。這是表達問題，比如古代有「說書」這樣一個行業。書，都是著名的小說上的故事，大家都耳熟能詳，但有小說，並不表示大家都有興趣去讀，說書者就是說故事的人，他用自己的表情、語言重新詮釋這個故事，大家聽得入神，就入迷而永久記得故

事的內容。好的表達能力是很關鍵的一步。

把故事線用相當吸引人的展示方法表達出來，才能真正達到推廣生活美學的目的。舉例來說，如果主題的焦點定為比例的美，就要寫出一個講述與判斷比例美的故事，然後再把它巧妙的展示出來，可想而知，在展示中所呈現的文字說明，圖解與比例優美的實物，都是必要的道具，這是需要很成熟的展示設計師才能做好的事情。

●

●

●

下面我再舉一個例子，就是我負責推動的「生活美學理念叢書出版計畫」。這個命題也是不精確的。我們在推動的實際上與理念無關，是「生活美學圖例叢書出版計畫」。生活美學的理念是根據我個人多年來思索美感培育問題，寫出的幾本書而擬定的。那是我對美感培育的看法，也是這個運動發起的依據，沒有必要再出叢書了。那麼我們要出版做什麼呢？當然是為了推廣美感教育了！我們是為美感教育準備教材，才會收集可以用為美感範式的照片，印成書冊。必要時，供大眾養眼也是好的。

既然是教材，可知出版不是獨立的事件。在我心目中，這只是生活美學運動策略中的一個步驟。意思是，要提升民眾的審美水準，必須要通過教育，利用生活美學館也好，社教館也好，號召民眾有暇時來參加講習。這些教材其實是供講習時所用的。但是在文建會的計畫中看不出「講習」這一策略，就使出版成為純宣傳了。

如果把「講習」列為一個項目，就知道只有出版是不夠的，還要一群傳播美感的教師。所以種子教師的培育本身就成為一個大計畫，需要花費很多精神才能做好。這等於建立一個生活美學講習的網路。最終可能把體驗營與主題展都囊括在其中。因為參加講習的學員必然也需要主題展與現場體驗，以擴充生活中的美感經驗。

有趣的是在這個計劃中雖沒有包含種子教師培訓計畫，文建會的執行單位卻實際上拋出了這樣的計畫，委託大學承辦。但是因為沒有含括在計畫中，教師培訓計畫沒有經過委員會討論，招生的對象與講習的內容都無法與負責出版的委員們契合，這個計畫就徒然舉辦，發生不了任何作用了。

我要在此說明的是，一個有理想的計畫，在推動之前必須要有明晰的思路，也就是要用系統型思考把要做的事整理清楚，列出一個思想架

構，實施的步驟就井然有序，不會造成一團亂的局面了。文建會的這些項目應該怎樣整理呢？讓我來試試看。首先要自目標的確定開始。

我會把目標定為全民生活美感的培養，希望在若干年內有效提升民眾的審美能力。計畫的項目就是達到此目標的策略，每一項目代替一個策略，我會把每一項目下的分項視為完成此策略的步驟。

第一項，美感環境的陶冶

(1) 地方美感環境的選拔與塑造。
(2) 地方美感環境觀摩活動。
(3) 地方都市更新計畫競賽。

第二項，協助學校提升美育

(1) 辦理藝術教育講習或座談會。
(2) 辦理中小學課餘美感活動。
(3) 協助出版美育教科書。

第三項，社會美感素養之推廣

(1) 編印生活美學圖例叢書。

(2) 提出生活美學種子教師計畫。

(3) 建立地方生活美學傳習網路。

(4) 辦理生活美學體驗活動。

(5) 辦理生活美學改善競賽。

這三個項目可以視預算情況同時進行，每一細項都有先後順序。比如第一項，其策略為利用具有美感的環境來陶冶居民。首先要找到各地有那些值得作為典範的環境。為了引起大眾的注意，要舉辦選拔。如果找不到理想的優美環境，就要主動的聘請名師塑造出來。這樣就把文建會原第三項的城市色彩計畫與第一項的藝術介入空間包進去了，只是更有方向一些。有了美感環境的典範，就可以進行有計畫的市民教育，帶領他們去觀摩、欣賞。一旦引起大家的興趣，開始關心起居住環境來了，就用競賽的方式鼓勵他們進行都市更新。而不是利用加倍提高容積率來趕走原有居民，為建商創造利益。

至於第二項，是文建會原計畫中「文化與教育結合方案」的明確化。這是因為美育原應在學校中舉行，但學校在制度上積重難返，文建會從旁加一把力。原方案很不具體，使教育界產生反彈，如能自藝術教育強化開始，以經費支援的方式鼓勵教師參與改善美育的方案，再辦理課餘活動，當能逐漸改變學校教育中輕視美育的積習。

第三項是我認為文建會所能主導的主要策略，即以社教方法來推廣美育。下面的五個小項只是五個步驟而已。

希望讀者看了我改變的生活美學運動的計畫大綱之後，應該了解怎樣才是目標明確的計畫，怎樣才是各步驟互相有機結合的方案架構。只有這樣做，而且在同一理念指揮體系下去推動，才有逐步實現的一天。否則即使有進步，也是在紊亂中摸索，看不到光明的遠景。

當代名家・漢寶德作品集

設計型思考

2012年4月初版　　　　　　　　　　　　　　定價：新臺幣380元
2012年6月初版第二刷
2017年4月二版
2017年6月二版二刷　　　　　　　　　　著　　者　漢　寶　德
有著作權・翻印必究　　　　　　　　　總編輯　胡　金　倫
Printed in Taiwan.　　　　　　　　　　總經理　羅　國　俊
　　　　　　　　　　　　　　　　　　　發行人　林　載　爵

出　版　者　聯經出版事業股份有限公司　　叢書主編　邱　靖　絨
地　　　址　台北市基隆路一段180號4樓　　校　　對　吳　美　滿
編輯部地址　台北市基隆路一段180號4樓　　封面設計　蔡　南　昇
叢書主編電話　(02)87876242轉224　　　　內頁設計　江　宜　蔚
台北聯經書房　台北市新生南路三段94號　　封面題字　漢　寶　德
電　　　話　(02)23620308
台中分公司　台中市北區崇德路一段198號
暨門市電話　(04)22312023
郵政劃撥帳戶第0100559-3號
郵撥電話　(02)23620308
印　刷　者　文聯彩色製版印刷有限公司
總　經　銷　聯合發行股份有限公司
發　行　所　新北市新店區寶橋路235巷6弄6號2F
電　　　話　(02)29178022

行政院新聞局出版事業登記證局版臺業字第0130號

本書如有缺頁，破損，倒裝請寄回台北聯經書房更換。　ISBN　978-957-08-4917-2 (精裝)
聯經網址 http://www.linkingbooks.com.tw
電子信箱 e-mail:linking@udngroup.com

本書使用圖片由作者提供。

國家圖書館出版品預行編目資料

設計型思考/漢寶德著 . 二版 . 臺北市 . 聯經 .
　2017年4月（民106年）. 248面 . 14.8×21公分
　（當代名家・漢寶德作品集）
　ISBN　978-957-08-4917-2（精裝）
　[2017年6月二版二刷]

1.設計　2.創造性思考　3.生活美學

960　　　　　　　　　　　　　　　106002807